中國歷代經典碑帖

隸書系列

西狹頌

◎ 陳振濂　主編

中原出版傳媒集團
中原傳媒股份公司
河南美術出版社
·鄭州·

圖書在版編目（CIP）數據

西狹頌 / 陳振濂主編. — 鄭州：河南美術出版社, 2021.12
（中國歷代經典碑帖·隸書系列）
ISBN 978-7-5401-5686-2

Ⅰ．①西… Ⅱ．①陳… Ⅲ．①隸書–碑帖–中國–東漢時代
Ⅳ．①J292.22

中國版本圖書館CIP數據核字（2021）第258363號

中國歷代經典碑帖·隸書系列

西狹頌

主編　陳振濂

出 版 人　李　勇
責任編輯　白立獻　梁德水
責任校對　譚玉先
裝幀設計　陳　寧
製　　作　張國友
出版發行　河南美術出版社
　　　　　地　　　址　鄭州市鄭東新區祥盛街27號
　　　　　郵政編碼　450016
　　　　　電　　　話　（0371）65788152
印　　刷　河南新華印刷集團有限公司
開　　本　787mm×1092mm　1/8
印　　張　7
字　　數　87.5千字
版　　次　2021年12月第1版
印　　次　2022年2月第1次印刷
書　　號　ISBN 978-7-5401-5686-2
定　　價　60.00圓

出版説明

爲了弘揚中國傳統文化，傳播書法藝術，普及書法美育，我們策劃編輯了這套《中國歷代經典碑帖系列》叢書。此套叢書是根據廣大書法愛好者的需求而編寫的，其特點有以下幾個方面：一是所選範本均是我國歷代傳承有緒的經典碑帖；二是碑帖涵蓋了篆書、隸書、楷書、行書、草書不同的書體，適合不同愛好的讀者群體之需；三是開本大，適合臨摹與學習，是理想的臨習範本；四是墨迹本均爲高清圖片，拓本精選初拓本或完整拓本，給讀者以較好的視覺感受和審美體驗。

本套圖書使用繁體字排版。由于時間不同，古今用字會有變化，故在碑帖釋文中，我們采取照錄的方法釋讀文字，因此會出現繁體字、异體字以及碑別字等現象，望讀者明辨，謹作説明。

本册爲《中國歷代經典碑帖 隸書系列》中的《西狹頌》。《西狹頌》全稱《漢武都太守漢陽阿陽李翕西狹頌》，亦稱《李翕頌》《黃龍碑》。東漢建寧四年（171）六月，仇靖撰刻并書丹，該摩崖石刻位于甘肅省成縣天井山魚竅峽。

《西狹頌》有額、圖、頌、題名四部分，篆額有『惠安西表』四字。正文右側刻有『黽池五瑞圖』，即黃龍、白鹿、嘉禾、木連理和承露人。頌在圖之左，陰刻隸書20行，共385字，每字約4厘米見方。頌之左爲題名，隸書竪12行，計142字。記載武都太守李翕生平，歌頌其平治狹閣道，爲民造福的政績。

《西狹頌》與陝西省漢中市的《石門頌》、略陽縣的《郙閣頌》同列爲漢代書法『三頌』，是三大頌碑中保存最完整的一座摩崖刻石，至今一字不損。它雖然是隸書成熟時代的作品，但又帶有較濃的篆書意味，所以有人説它『結體在篆、隸之間』。但是其用筆撇、點、捺和橫畫蠶頭雁尾等特色，仍然是隸書筆法。用筆樸厚，方圓兼備，筆力遒勁。

《西狹頌》因是摩崖石刻，所以字體粗獷雄强，簡潔古質，結構美觀，刀法有力。其綫條樸茂豐腴，深厚凝重，綿長勁挺，用筆逆入平出，筆筆達意。起筆收筆以方筆爲主兼以圓筆輔之，而在力量上它又十分强調粗重感。所以《西狹頌》的綫條一般兩頭較爲粗壯，中段較爲平緩，顯得力量内蓄沉鬱，給人以穩如磐石的感覺。

《西狹頌》結字高古，莊嚴雄偉，博大精深，格局宏闊，且筆畫扎實停勻，給人以穩如泰山、重如磐石的感覺。而這種感覺，并不是靠綫條粗壯，筆畫對稱來獲得的。

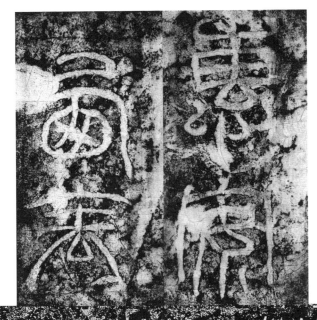

惠安西表

漢武都太守漢陽阿陽李君諱翕字伯都，君天姿明敏，□仁□惠，□愛□□，威武□□。少□□宦，□□□名。治《韓詩》，兼通《孝經》二《卷》，《論語》《史記》。以□郎守長，□□□□。□□□□，郡遭兵寇，□□□□。□□□□，□□□□。

遭離寇難，屢獲嘉□，□□□□。勑除西狹，中道危難，常車騎牛馬，接踵相隨，□□□□。李君□□，□□□□，高其□□。

於是，□李君□□，□□分財，□□□□。□□□□，掘□決□，疏通險阻，以利行人。□□□□，□□□□。

□□□□，□□□□，□□頌曰：赫赫明德，其□□□。君□□嘉，惠此□□。□□□□，□□□□。

建寧四年六月十三日壬寅造時府□□□□□□
從史位下辨仇審字□□
□□□□□□□□
□□□□

西狹頌

二

西狹頌

惠安西表

漢武都太守漢陽阿陽李君諱翕字伯都天姿明敏
敦詩悅禮膺禄美厚繼世郎吏幼而宿衛弱冠典城
有阿鄭之化是以三蠲符守致黃龍嘉禾木連甘露
之瑞動順經古先之以博愛陳之以德義示之以好
惡不肅而成不嚴而治朝中惟静威儀抑抑督郵部
職不出府門政約令行強不暴寡知不詐愚屬縣趨
教無對會之事徼外來庭面縛二千餘人年穀屢登
倉庚惟億百姓有蓄粟麦五錢郡西狹中道危難阻
峻緣崖俾閣兩山壁立隆崇造雲下有不測之谿厄
笮促迫財容車騎進不得駐數有顛覆賈
隧之害過者創楚惴惴其慄君踐其險若涉淵冰嘆
曰詩所謂如集于木如臨于谷斯其殆哉困其事則
爲設備今不圖之爲患無已勑衡官有秩李瑾掾仇
審因常繇道徒鐫燒破析刻臽礐嵬減高就埤平夷
正曲枉致土石堅固廣大可以夜涉四方无雍行人
懽悀民歌德惠穆如清風乃刊斯石曰
赫赫明后柔嘉惟則克長克君牧守三國三國清平
咏歌懿德瑞降豐稔民以貨稙威恩并隆遠人賓服
鐉山浚瀆路以安直繼禹之迹亦世賴福
建寧四年六月十三日壬寅造時府

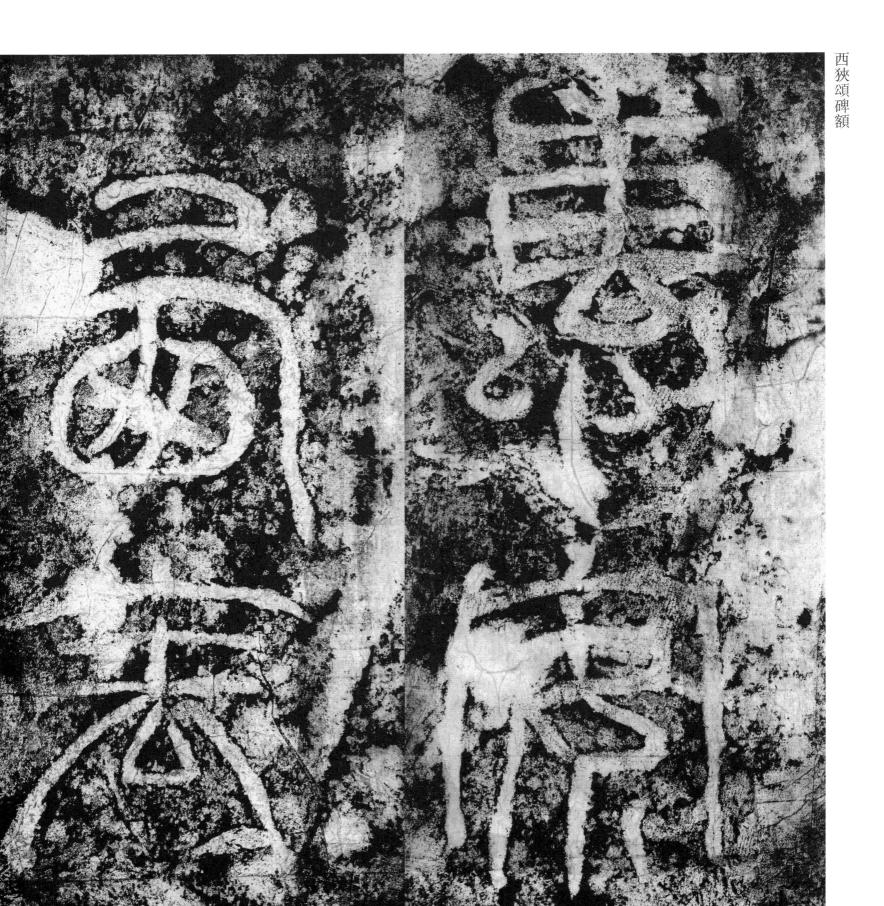

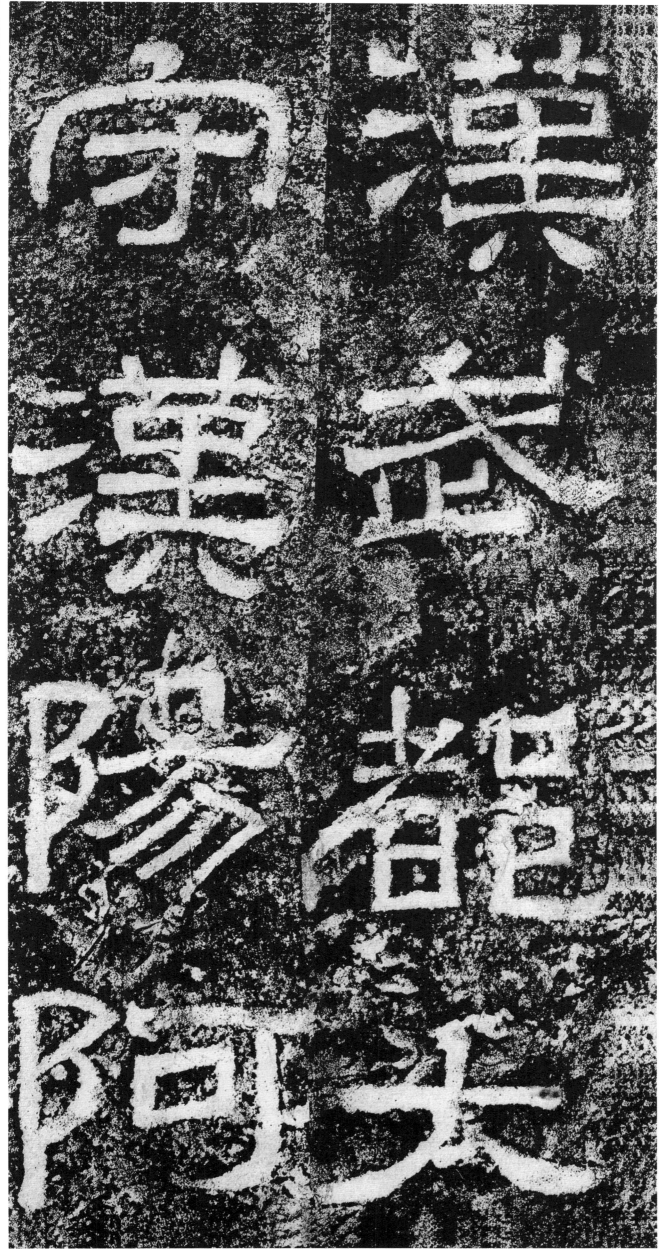

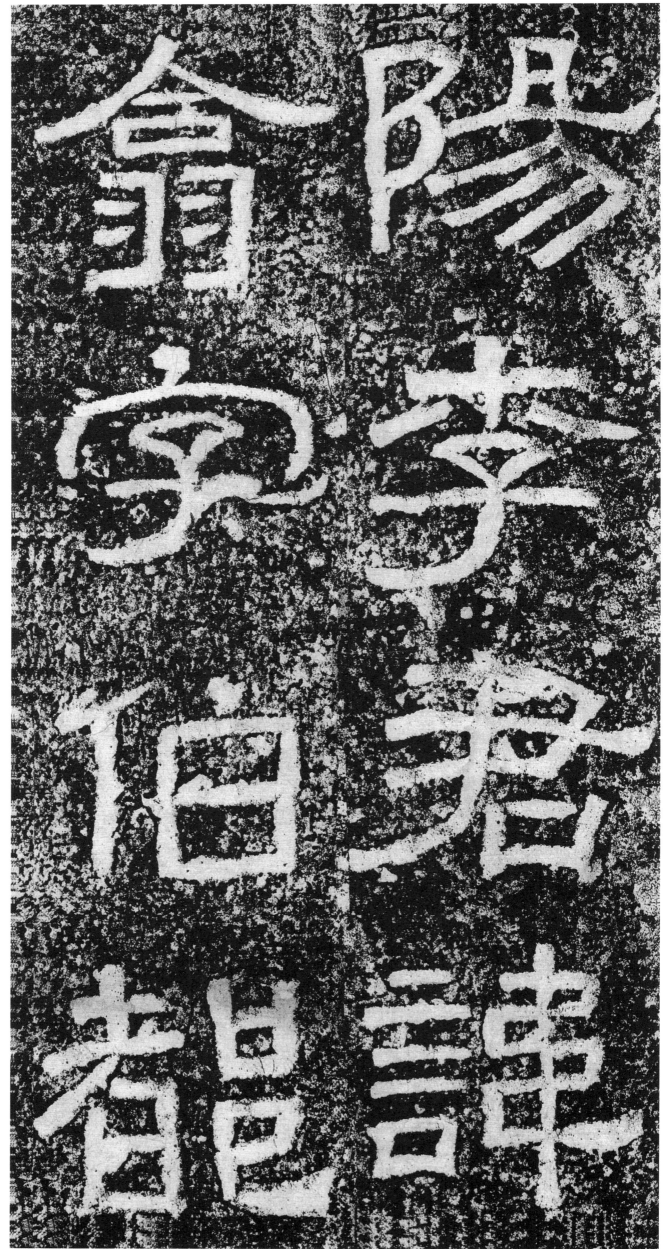

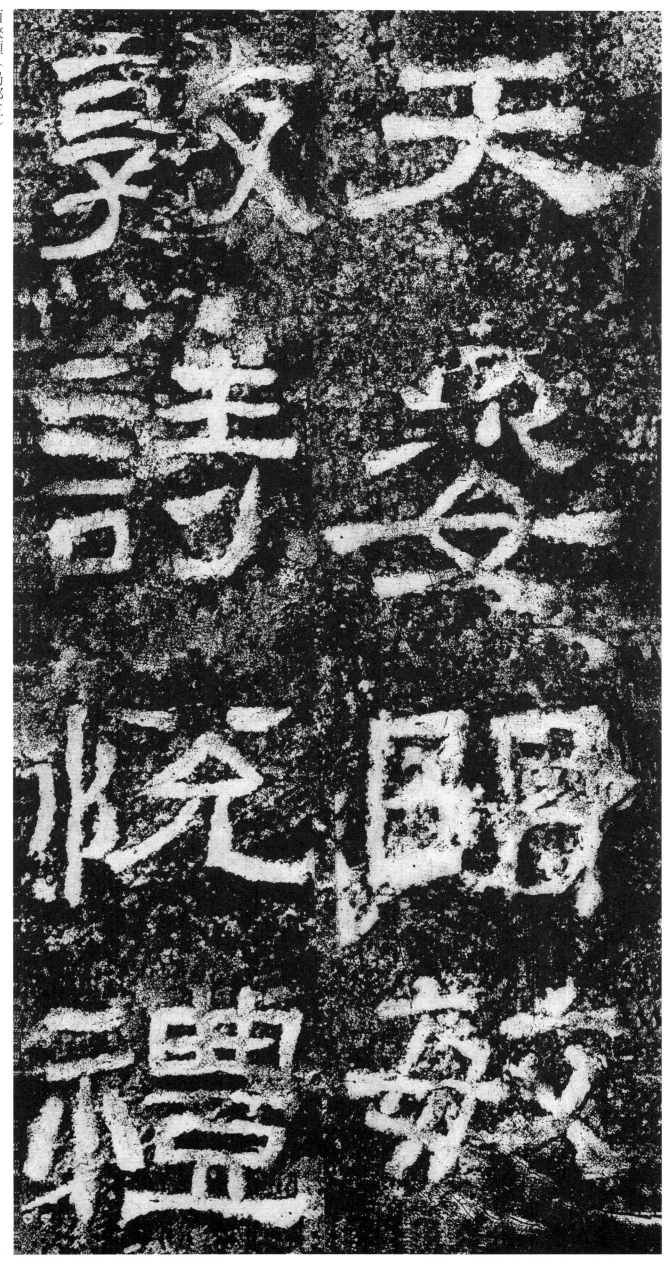

毅又天

請咨絛

悅明

醴敷

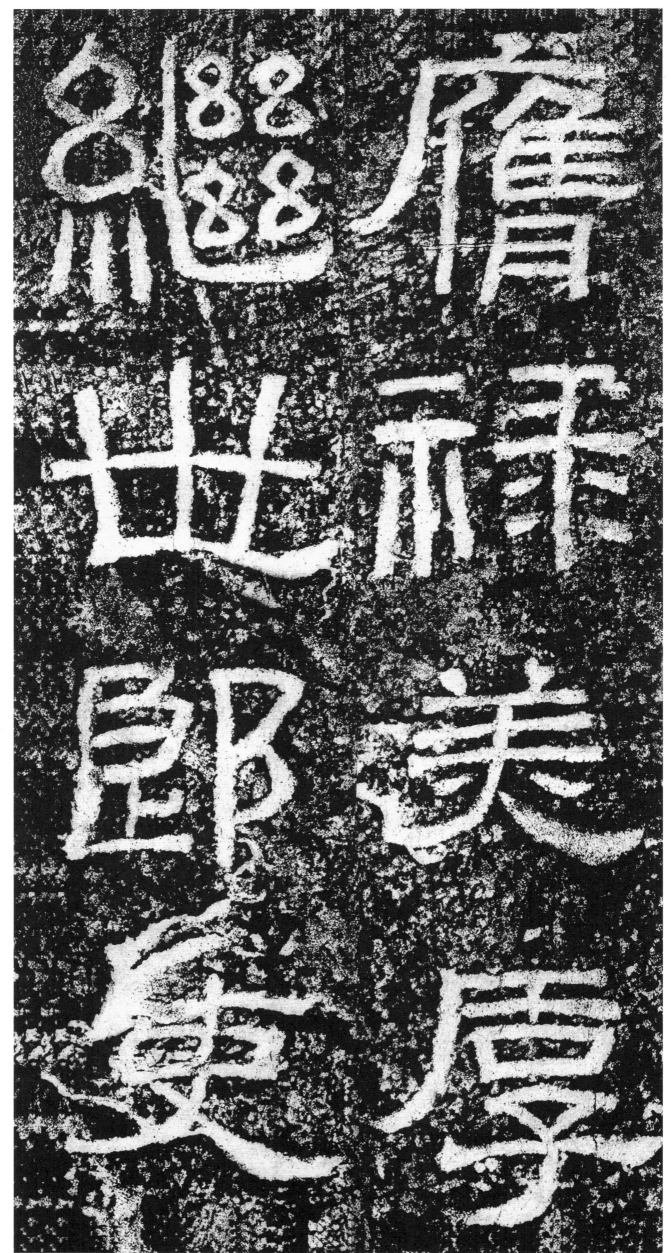

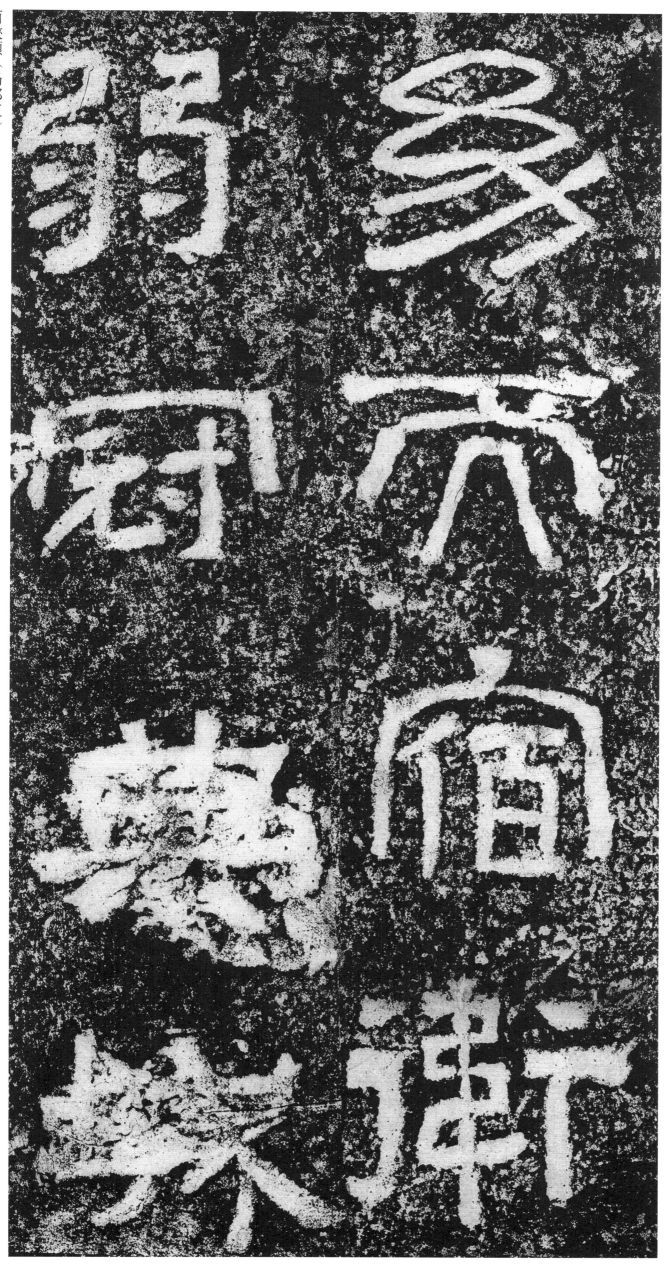

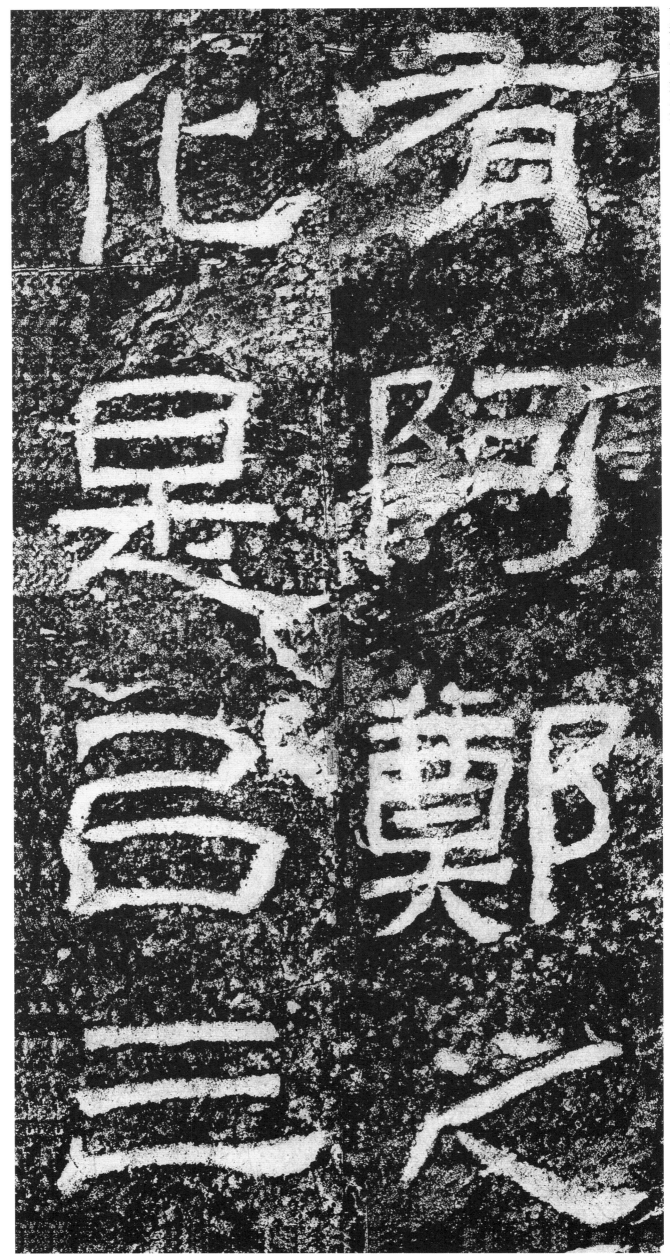

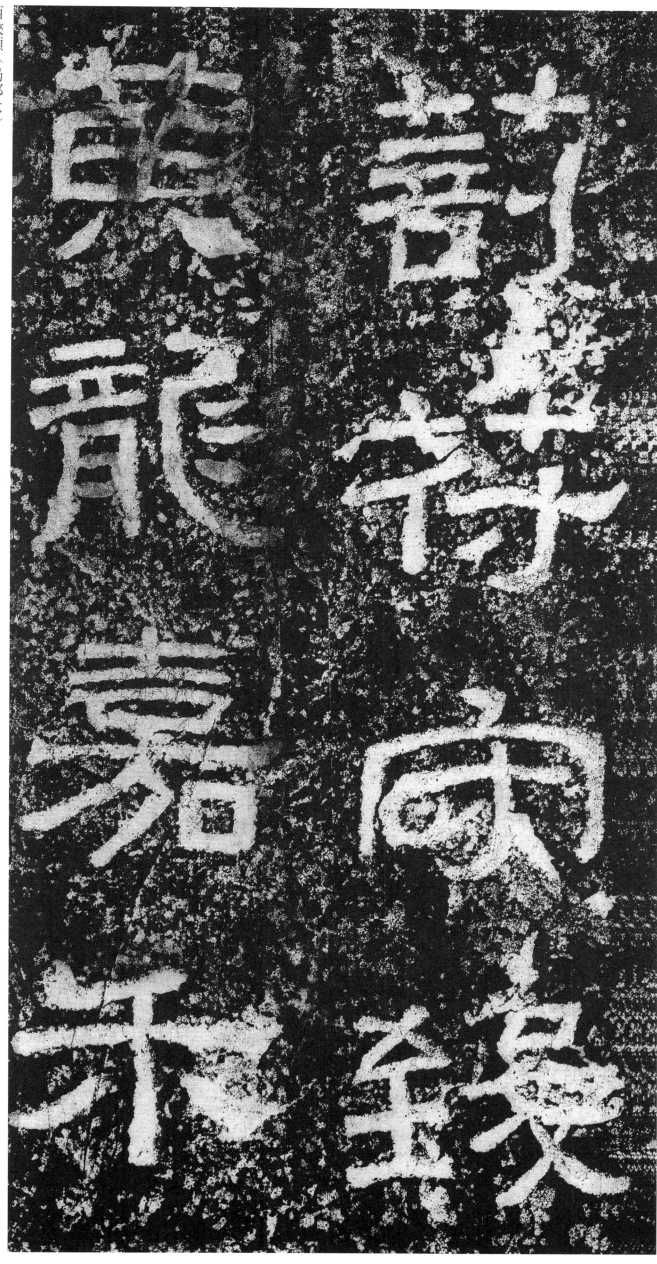

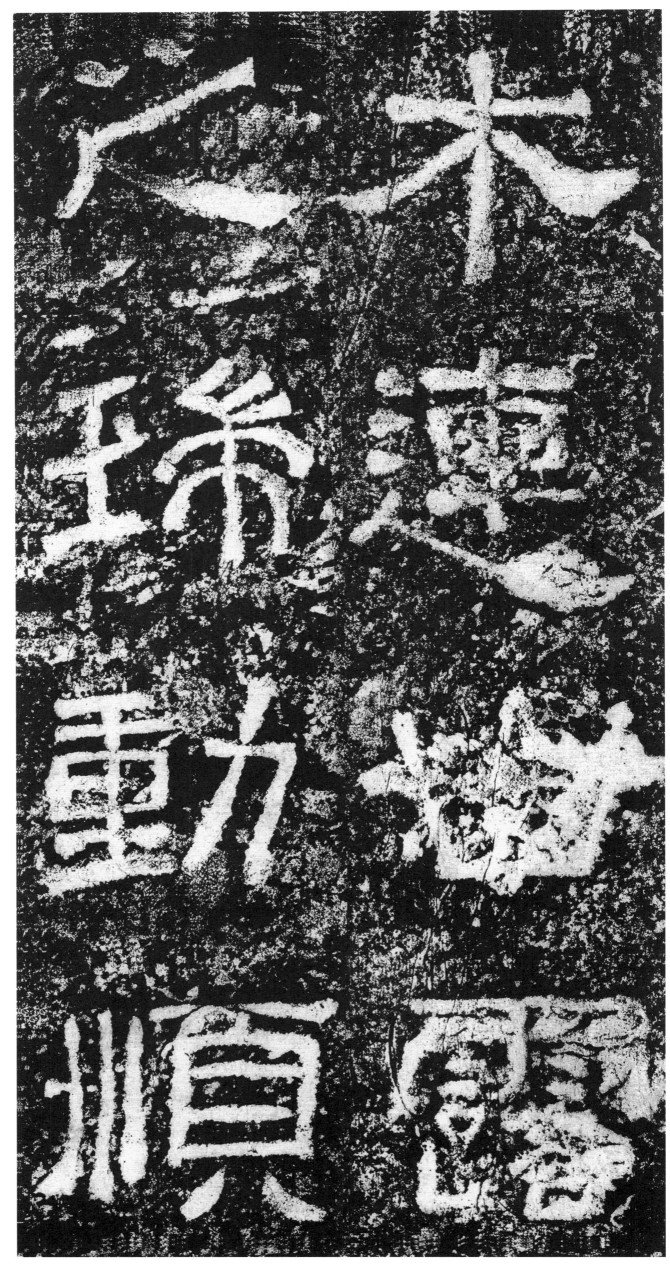

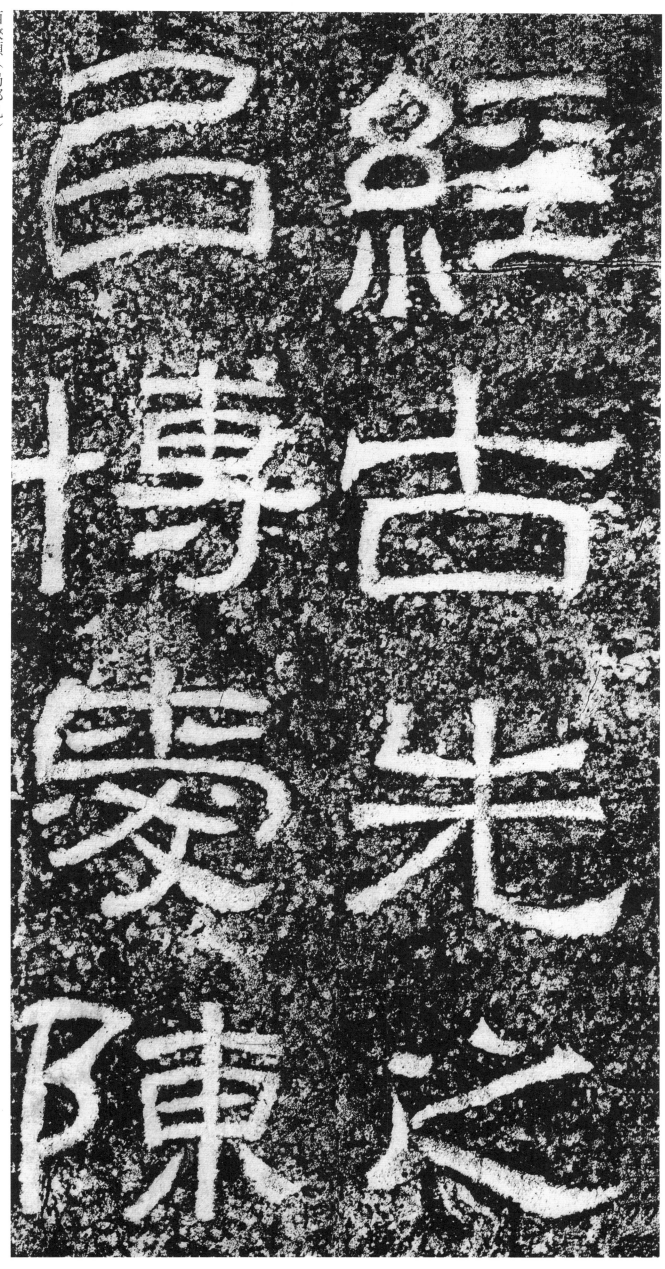

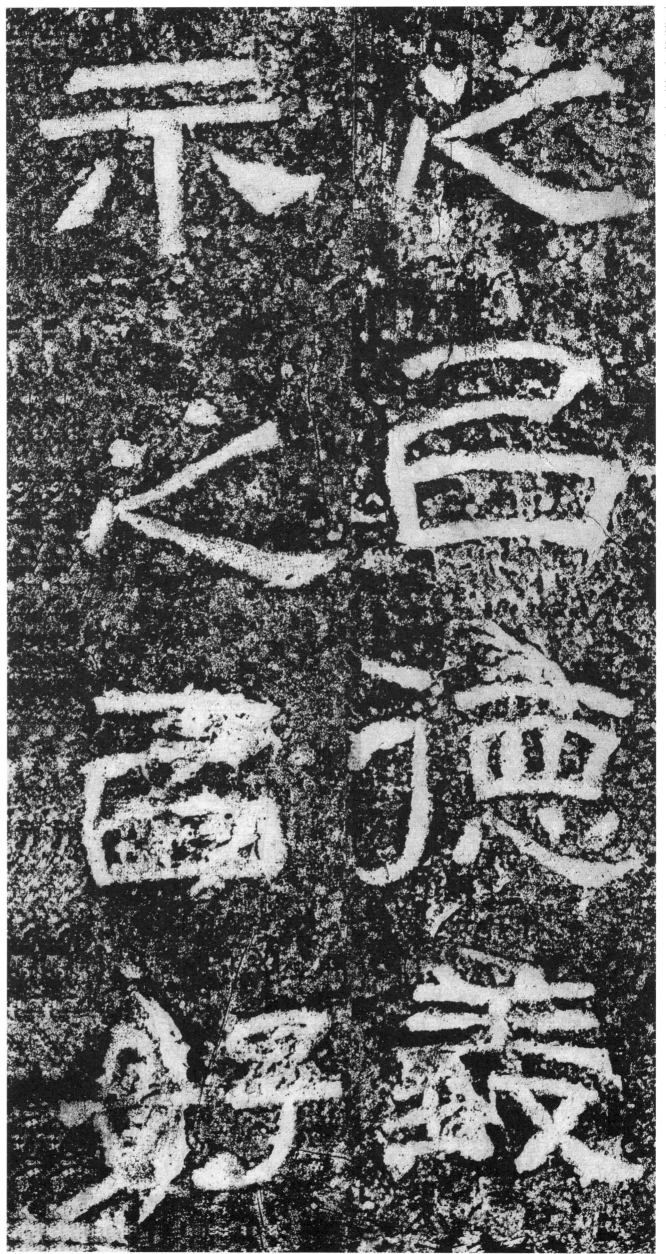

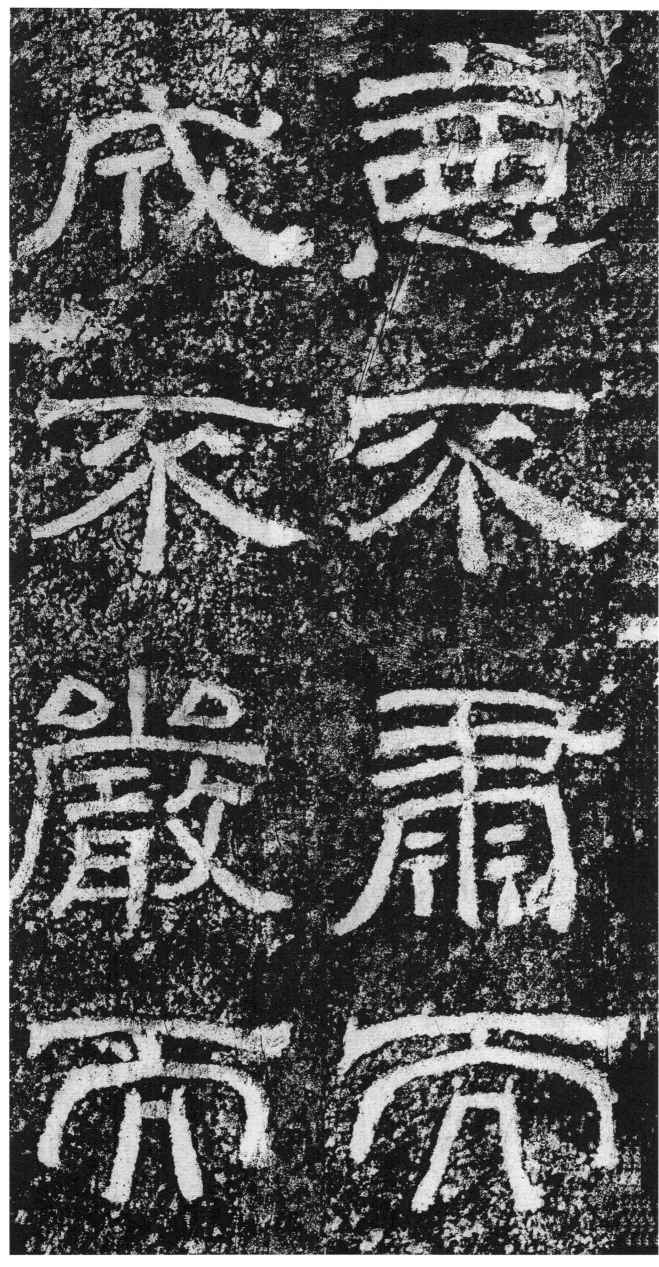

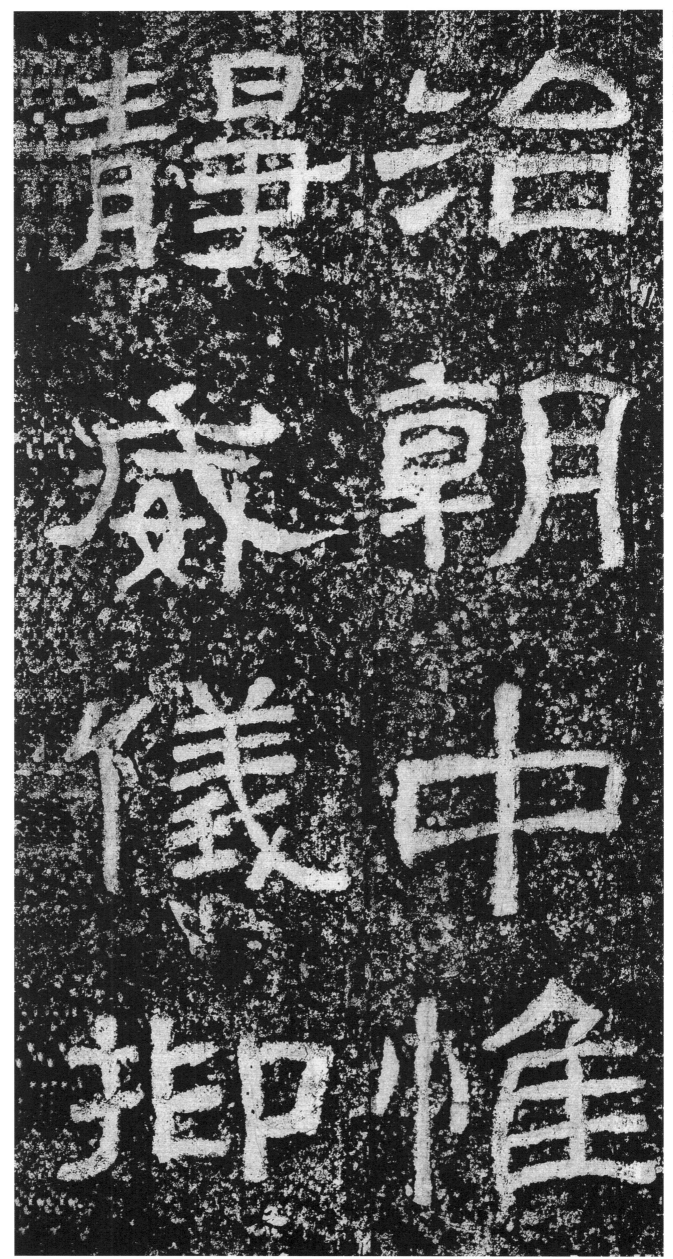

治国

朝

辟

歲

麻

中

儀

惟

抵

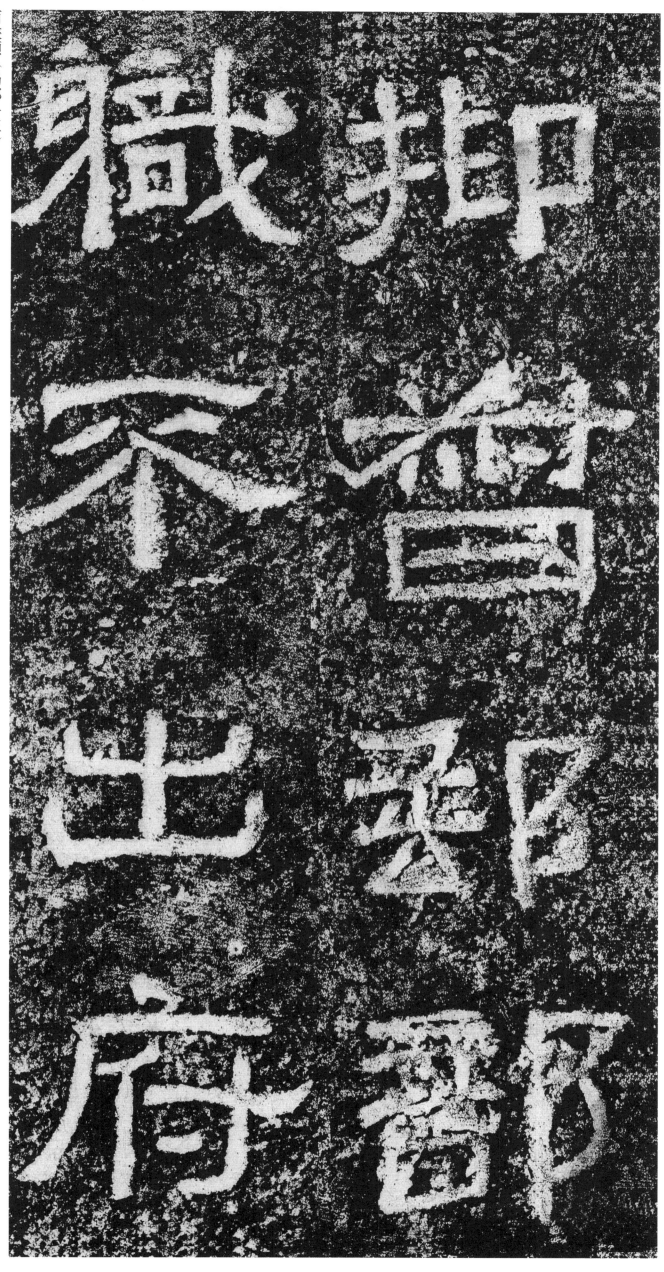

職抑

不當

出郷

府郡

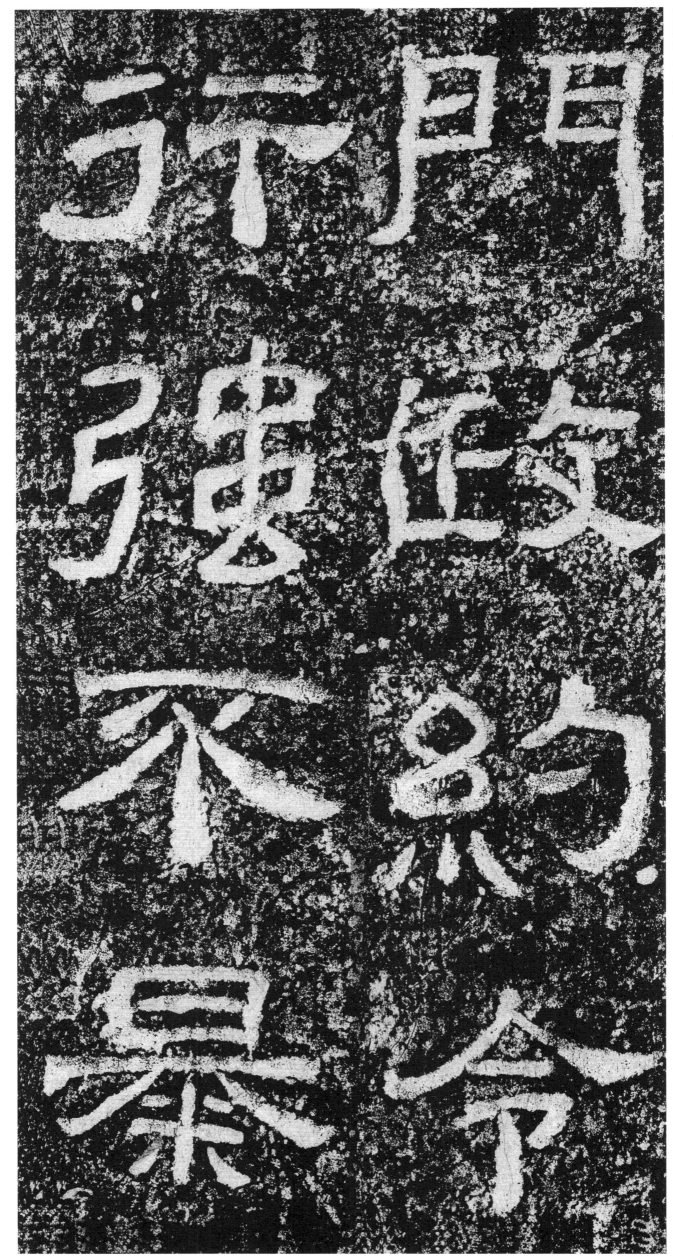

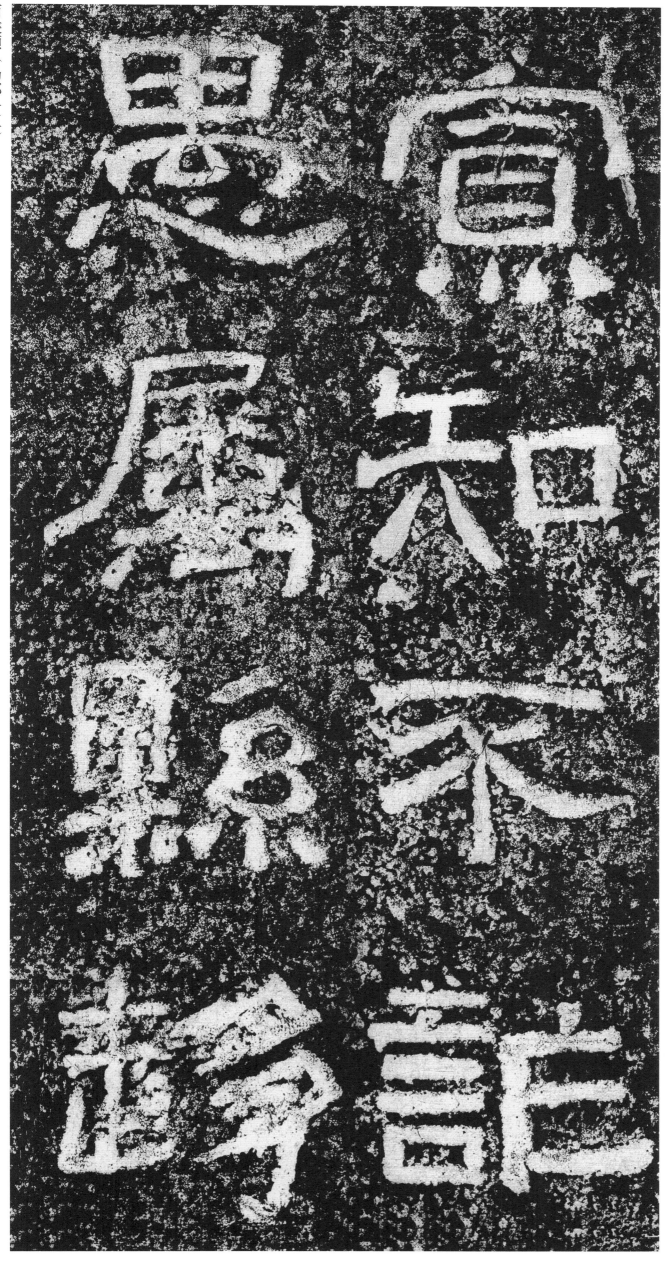

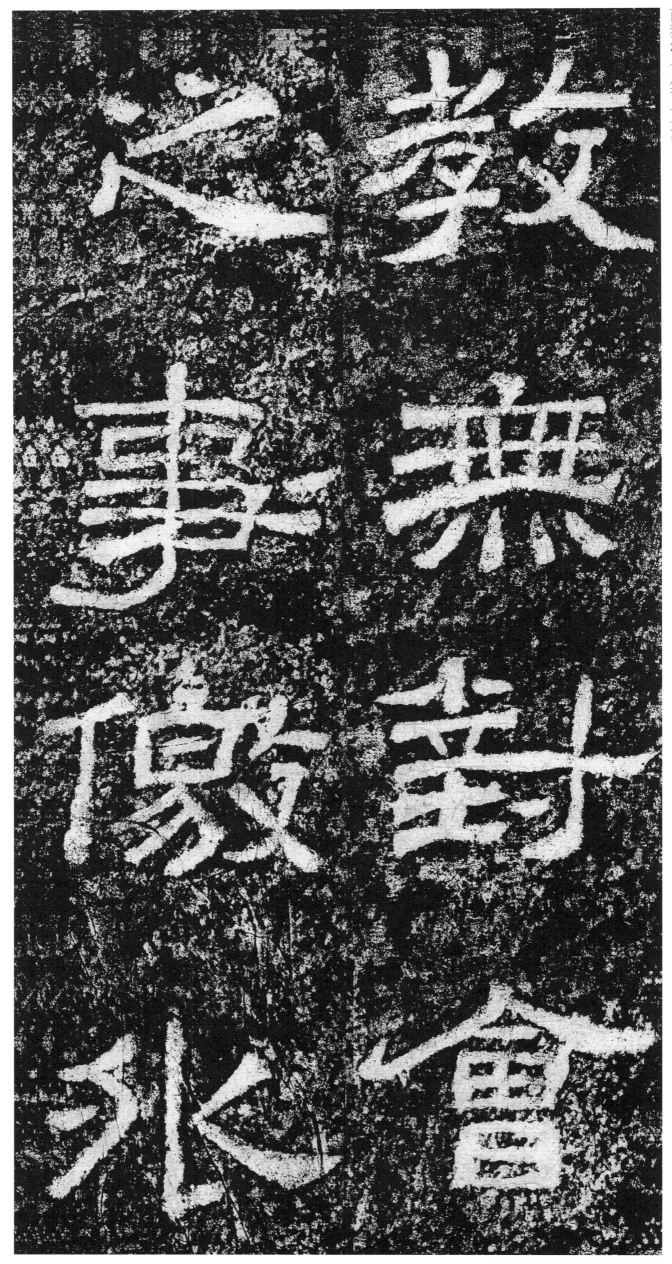

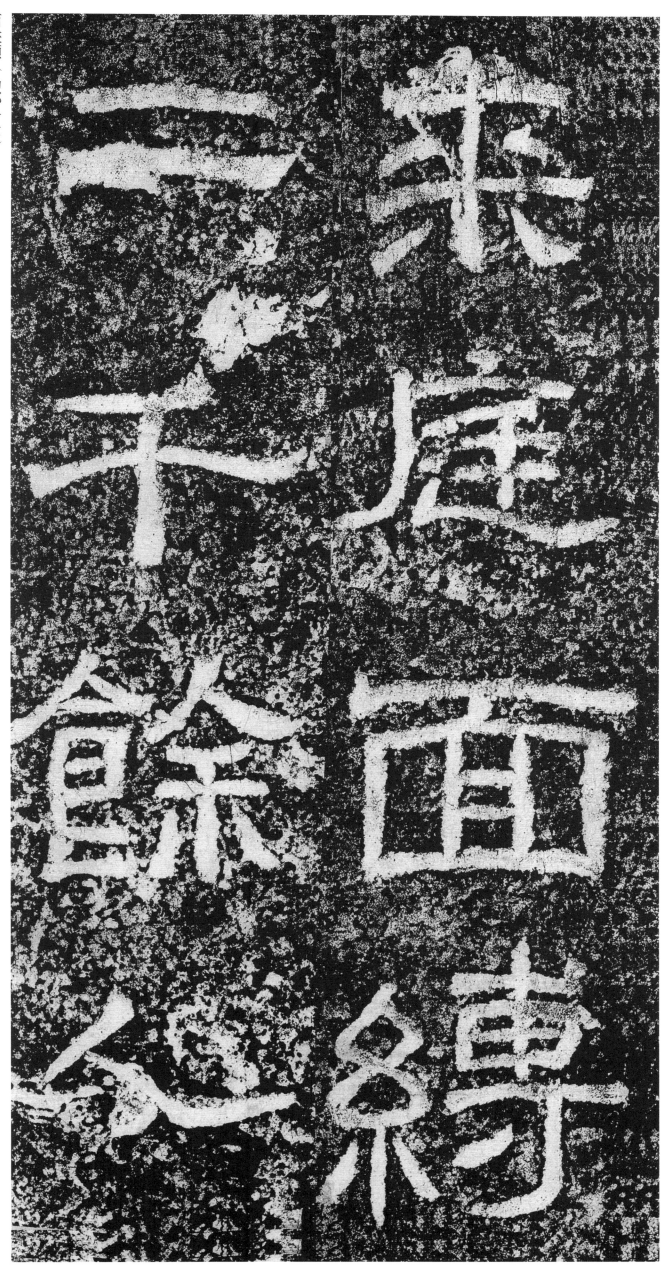

東

三
無

屋
干
面

縣
餘
緯

人

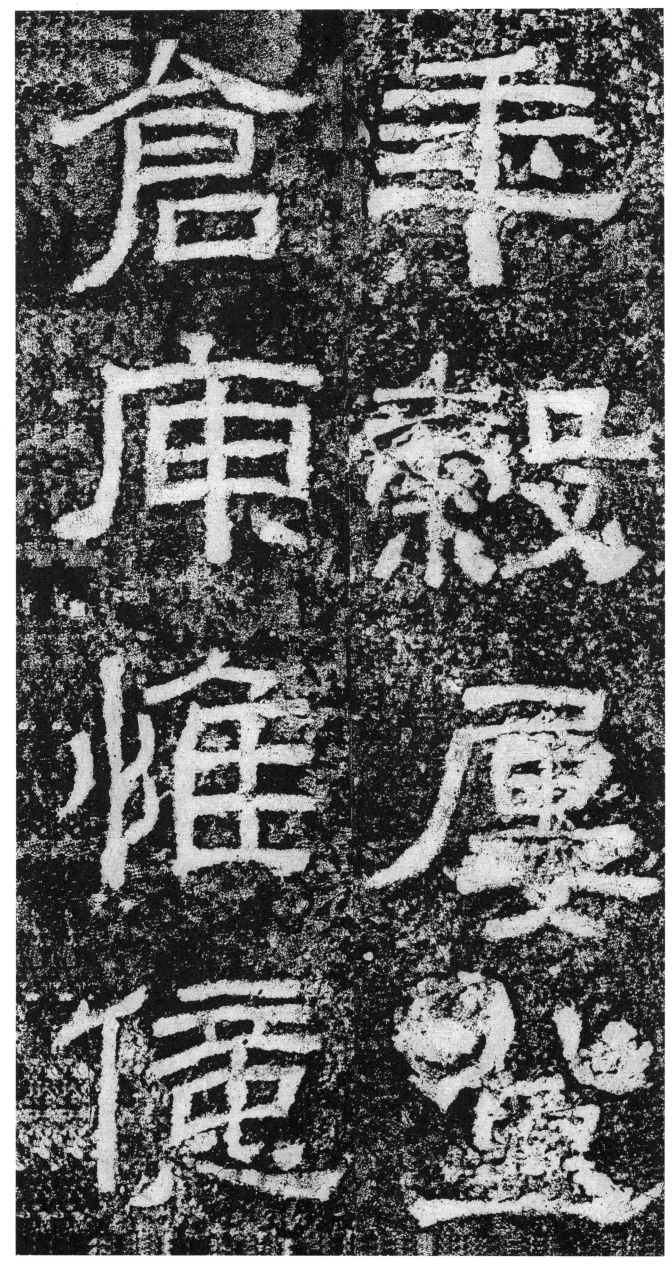

平穀及
倉庫
麀隩
煇
儵

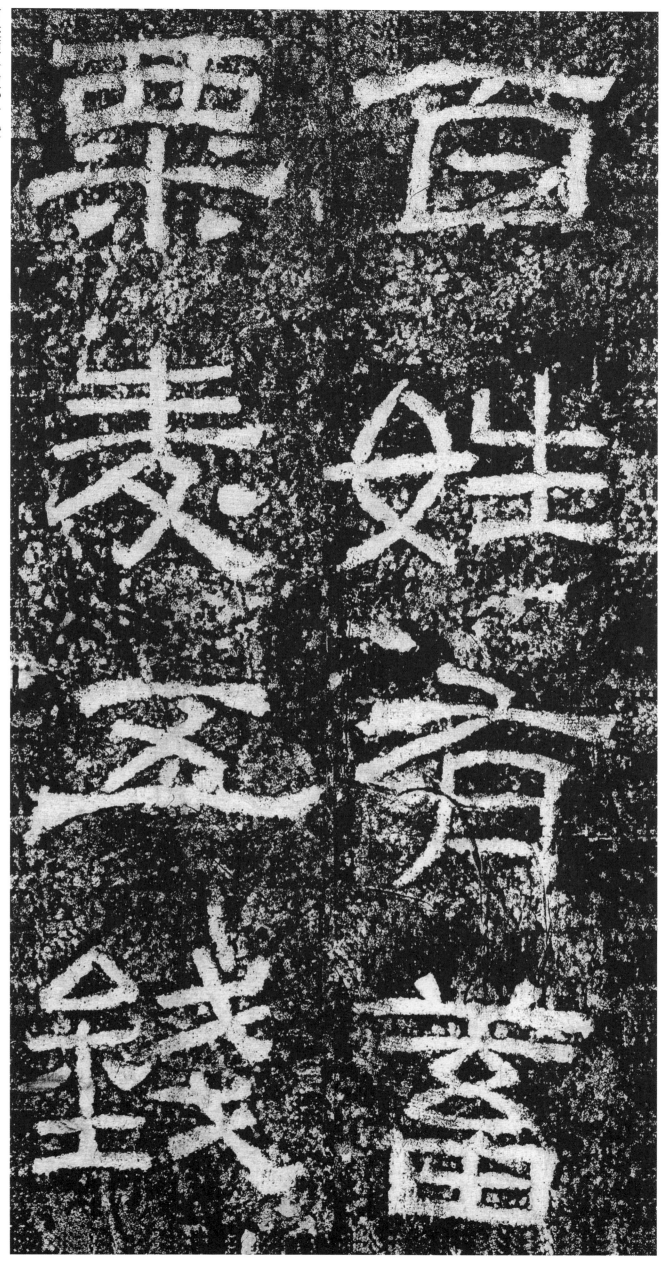

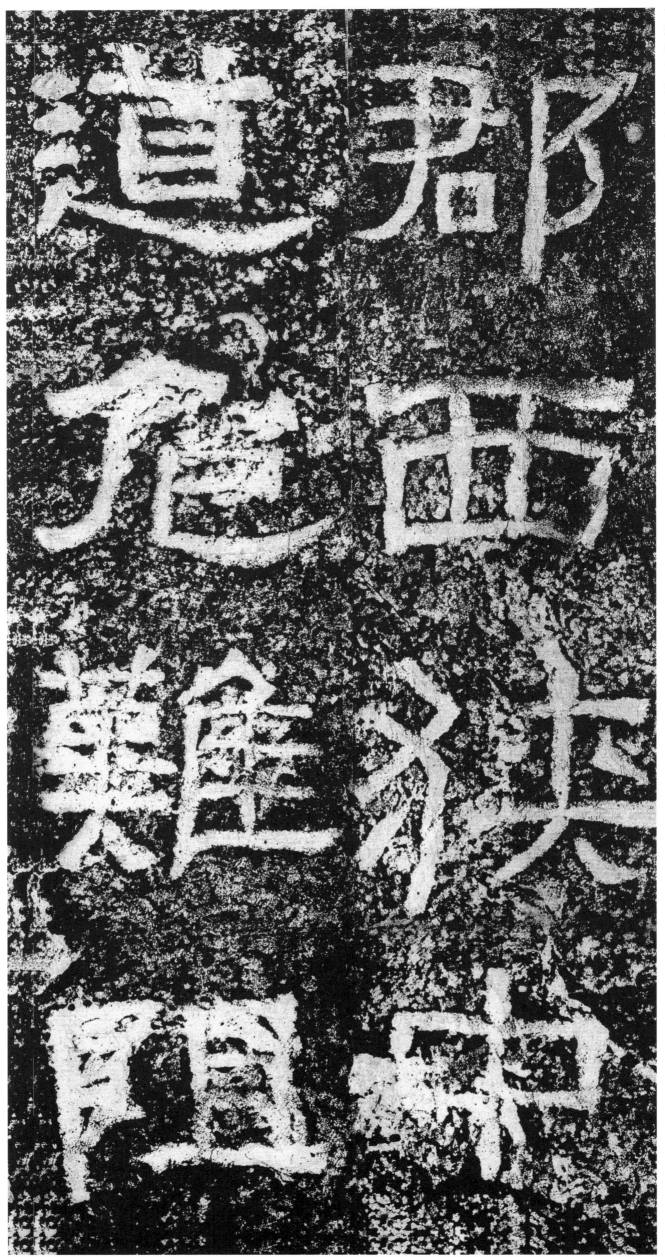

郡

曲

狭

道

危

西

藥

艱

阻

閣

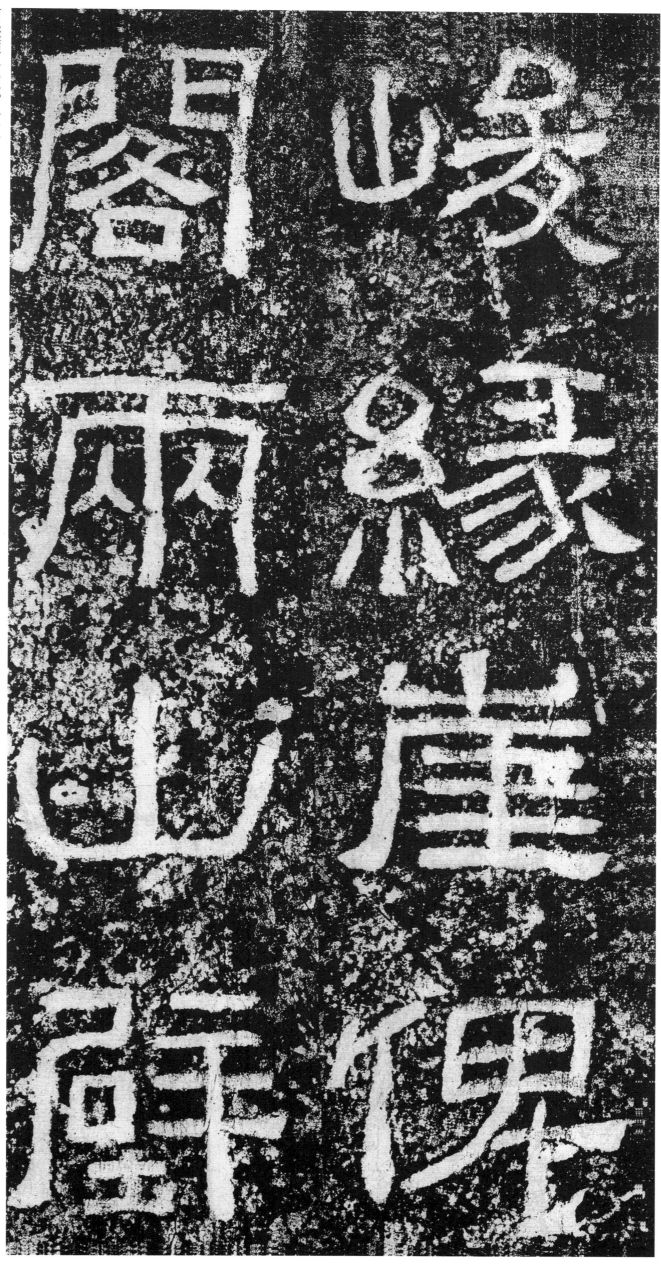

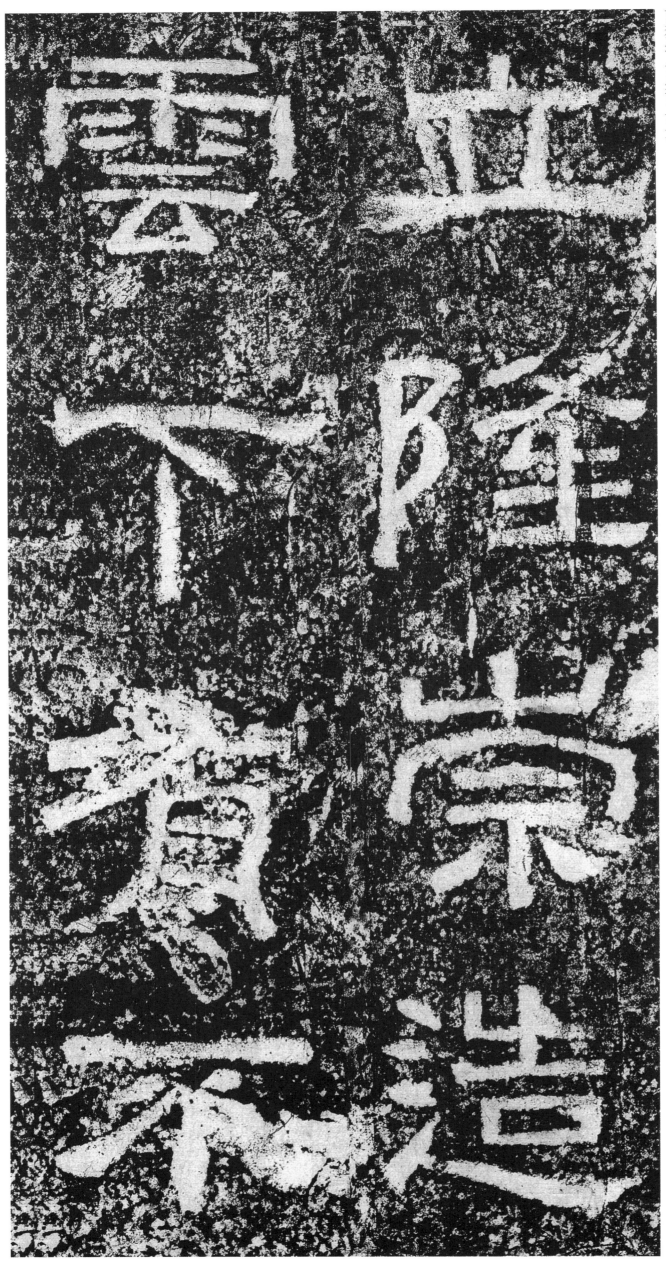

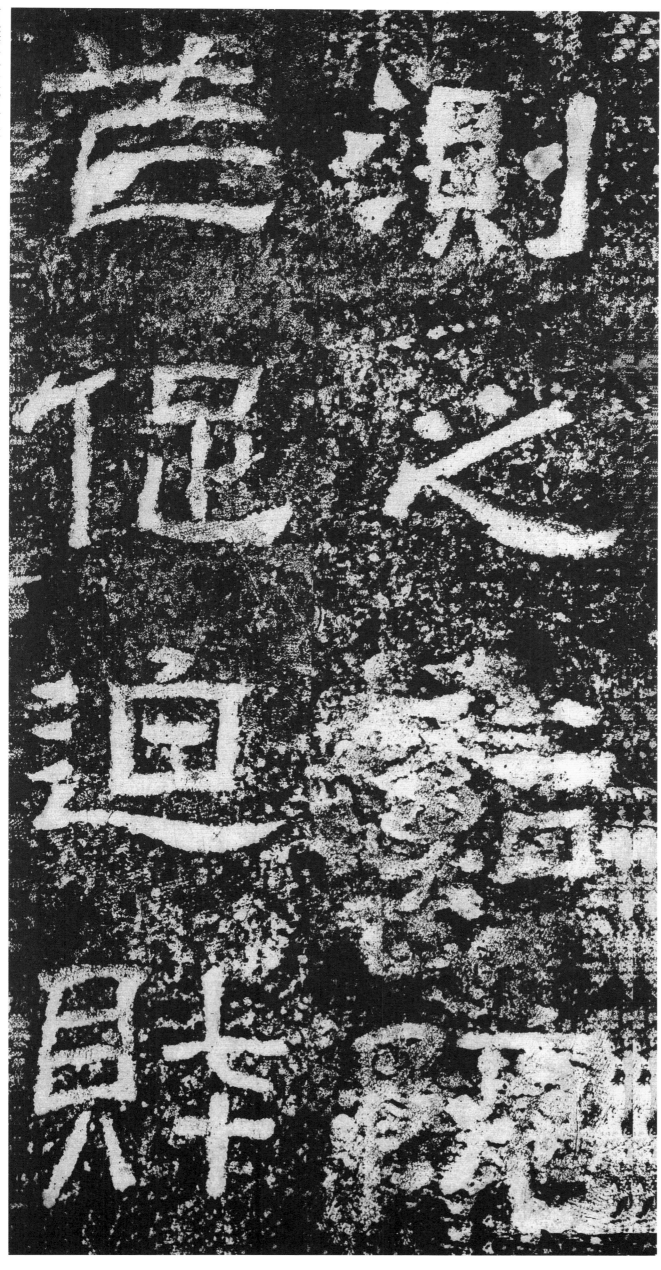

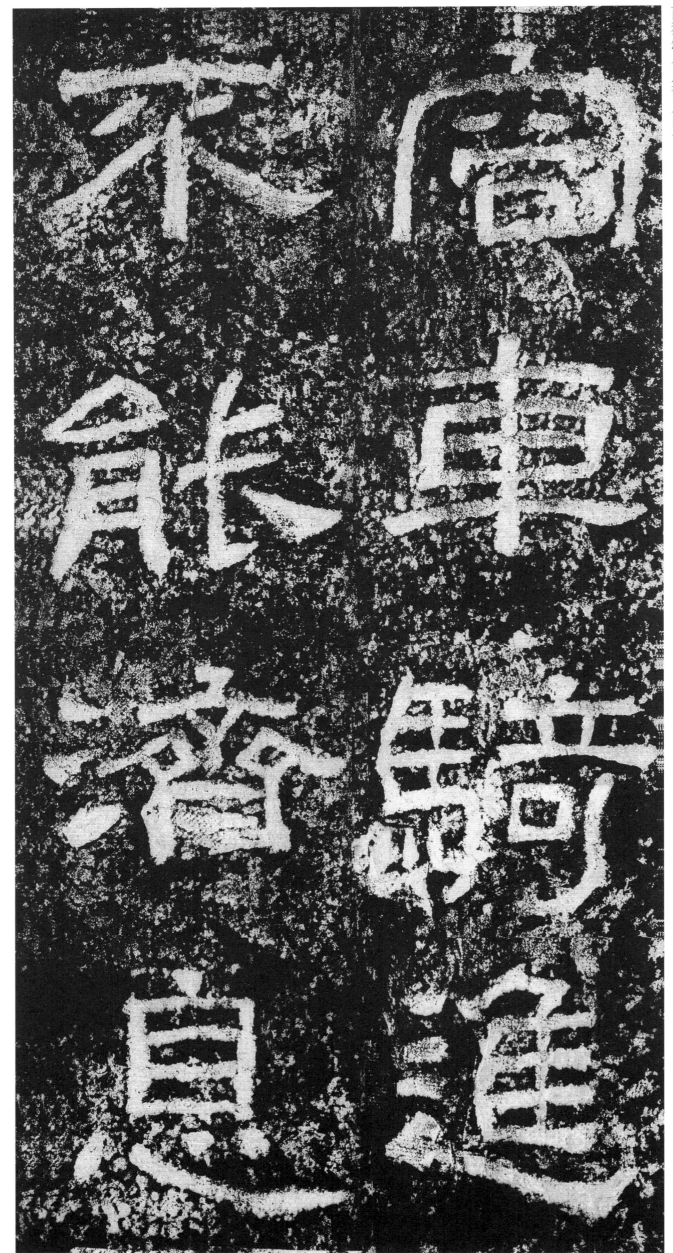

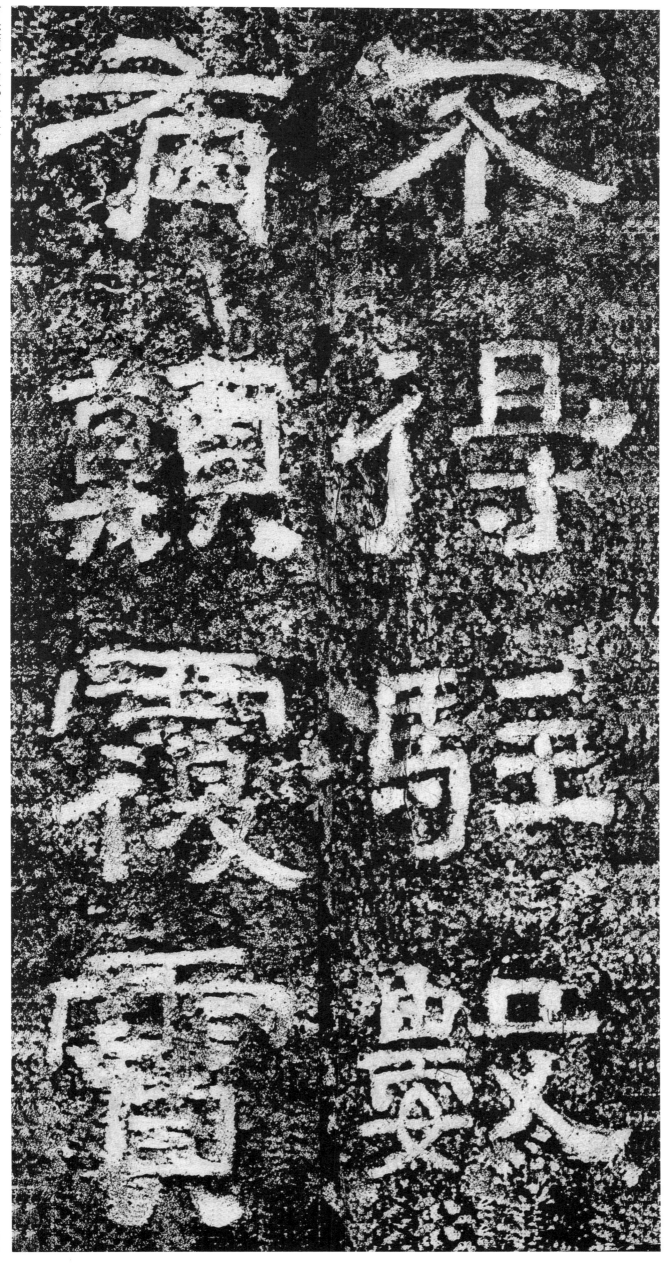

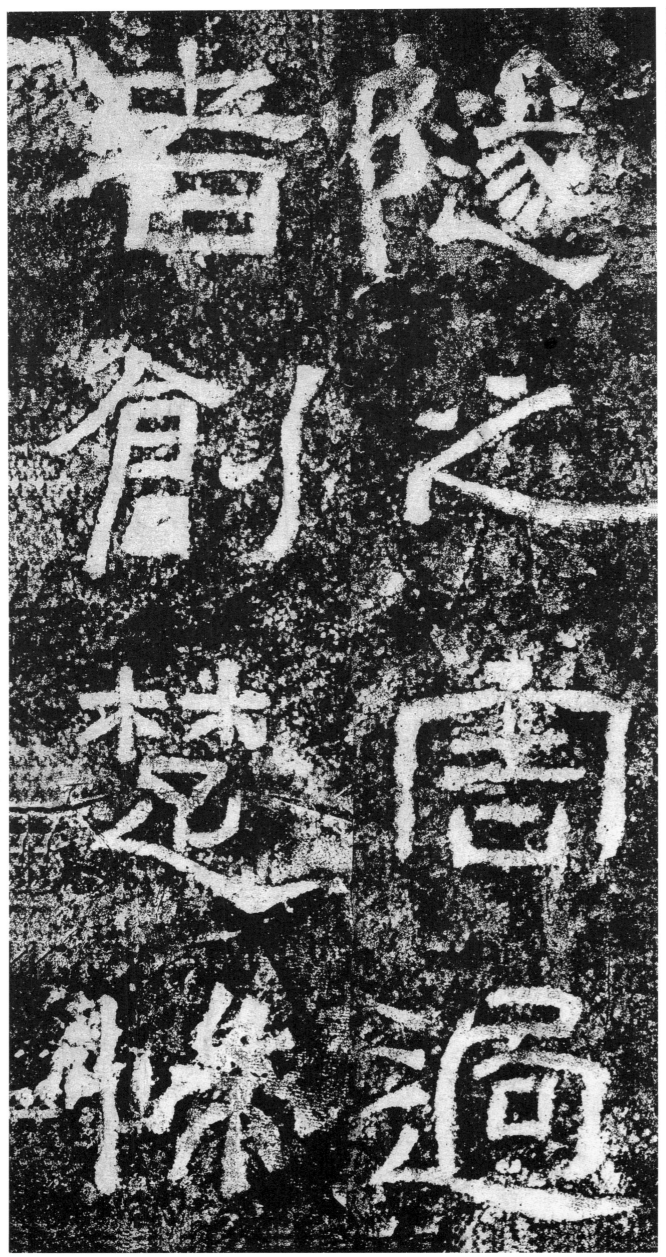

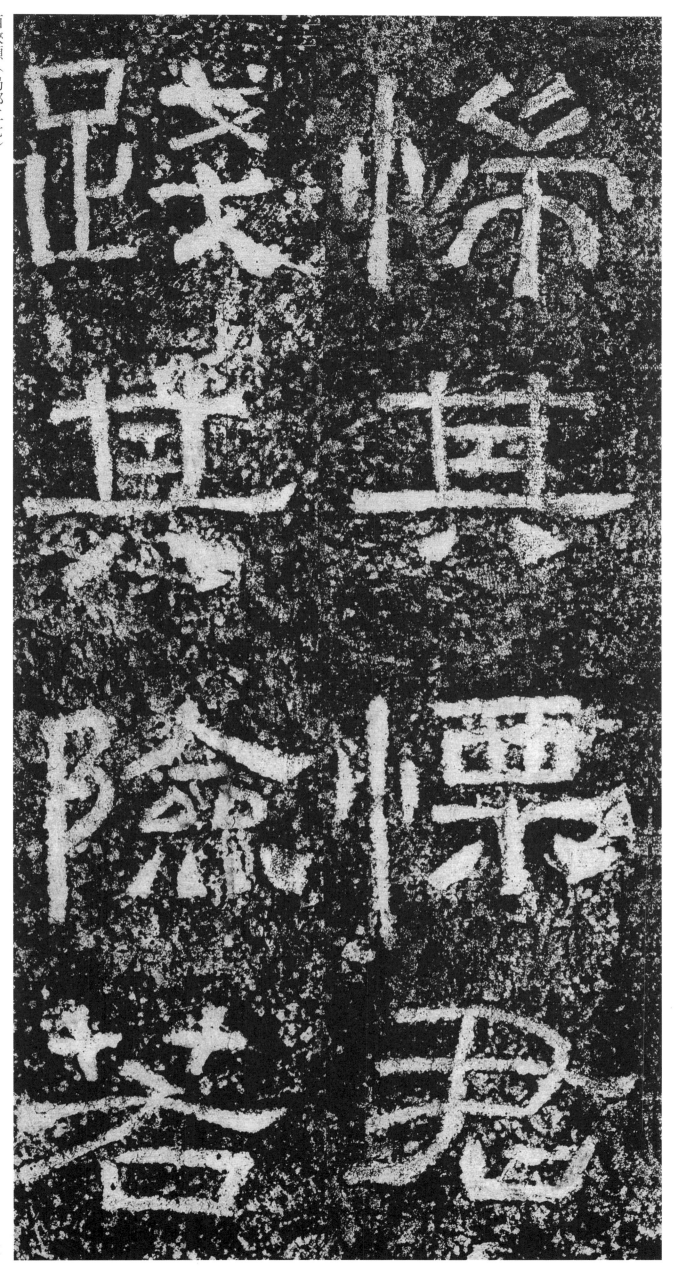

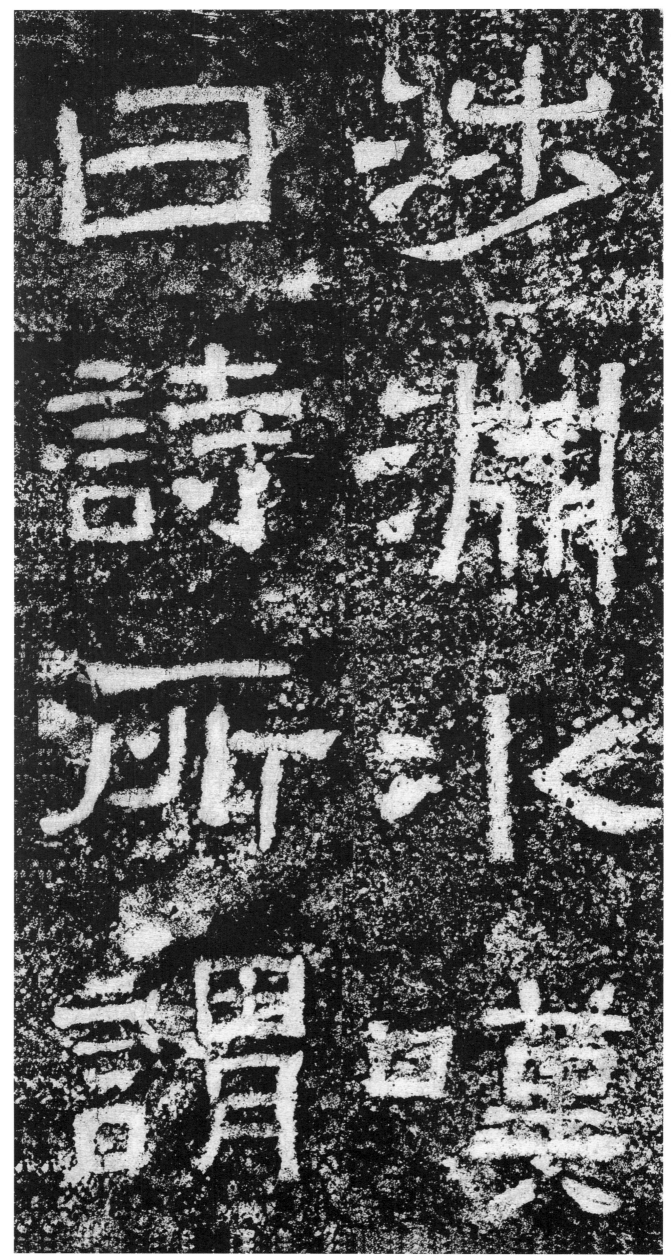

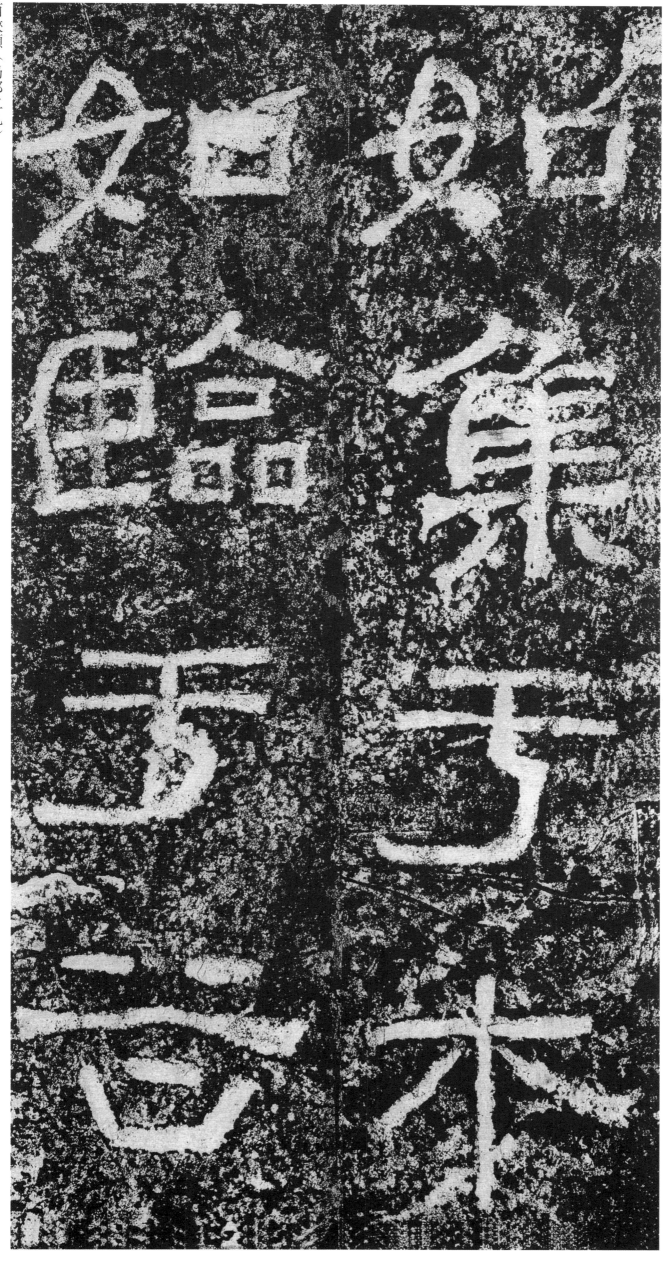

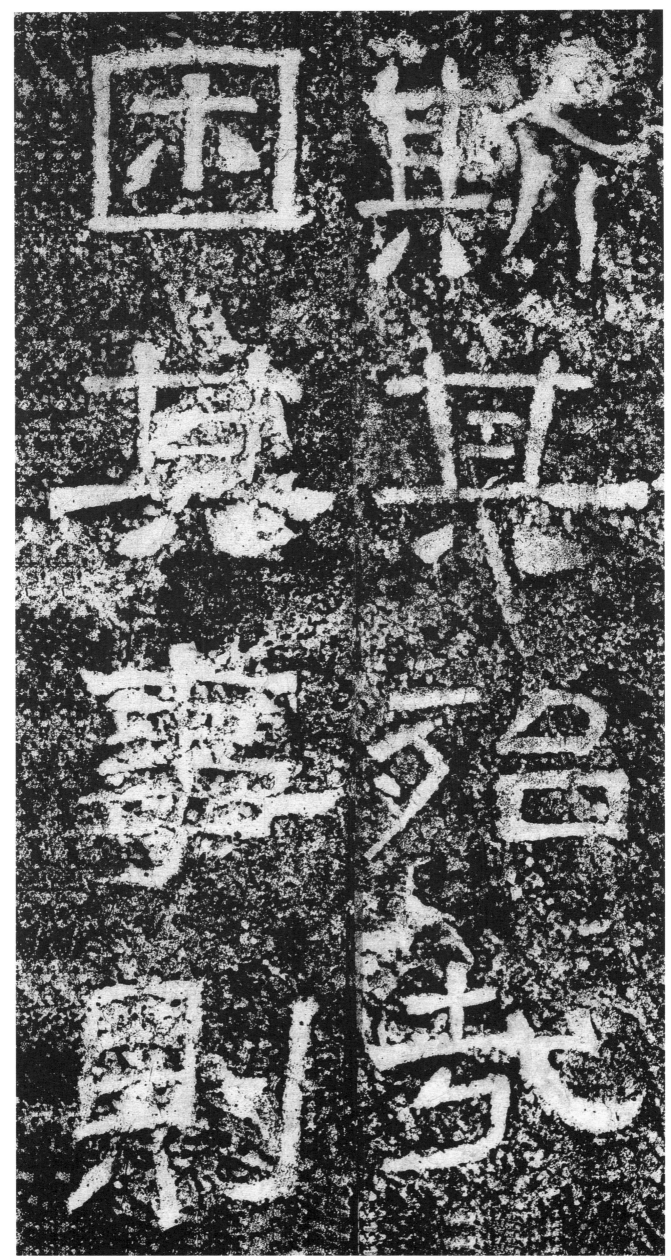

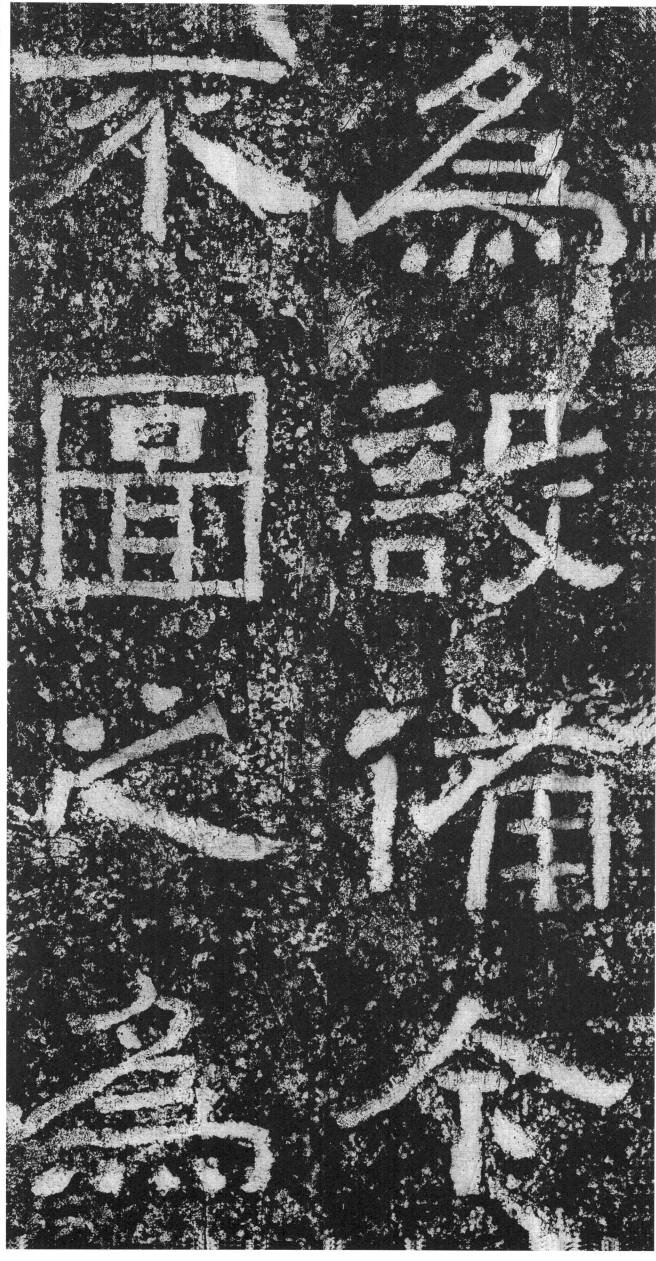

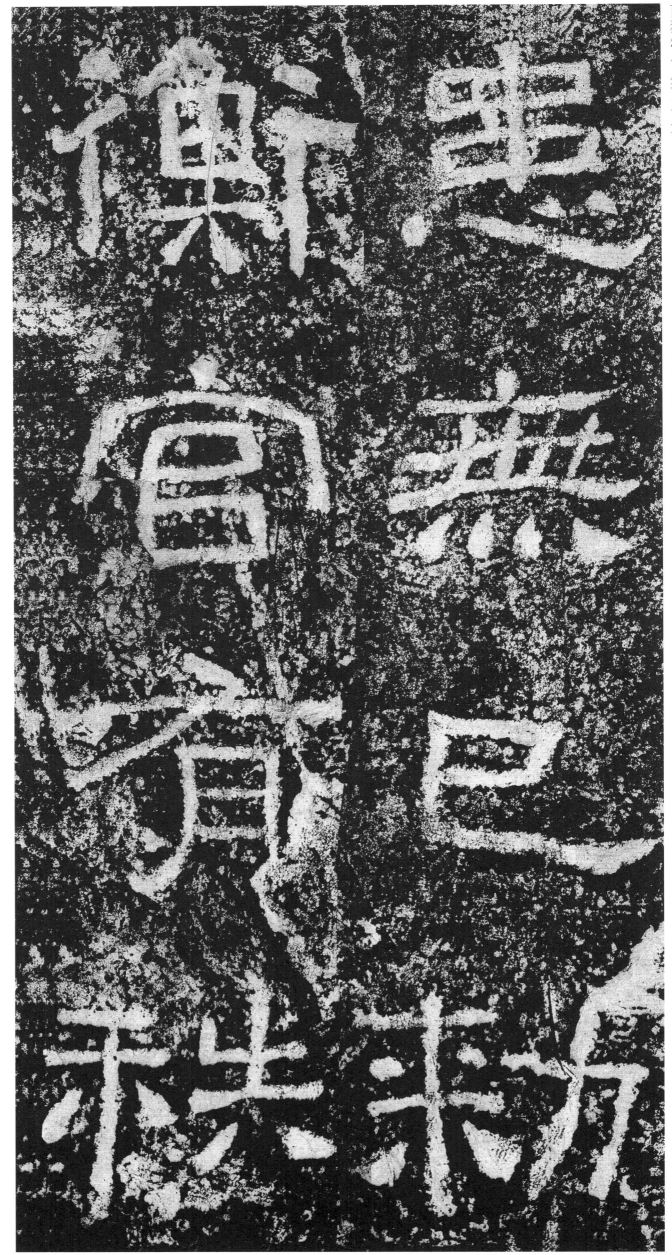

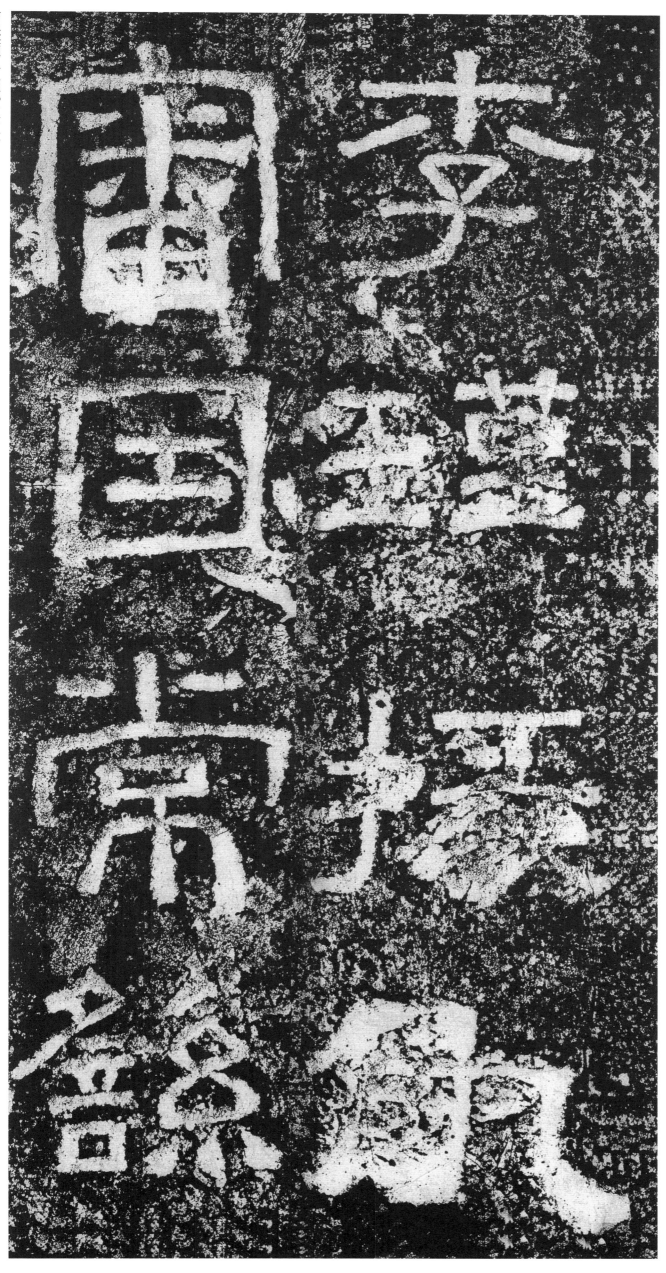

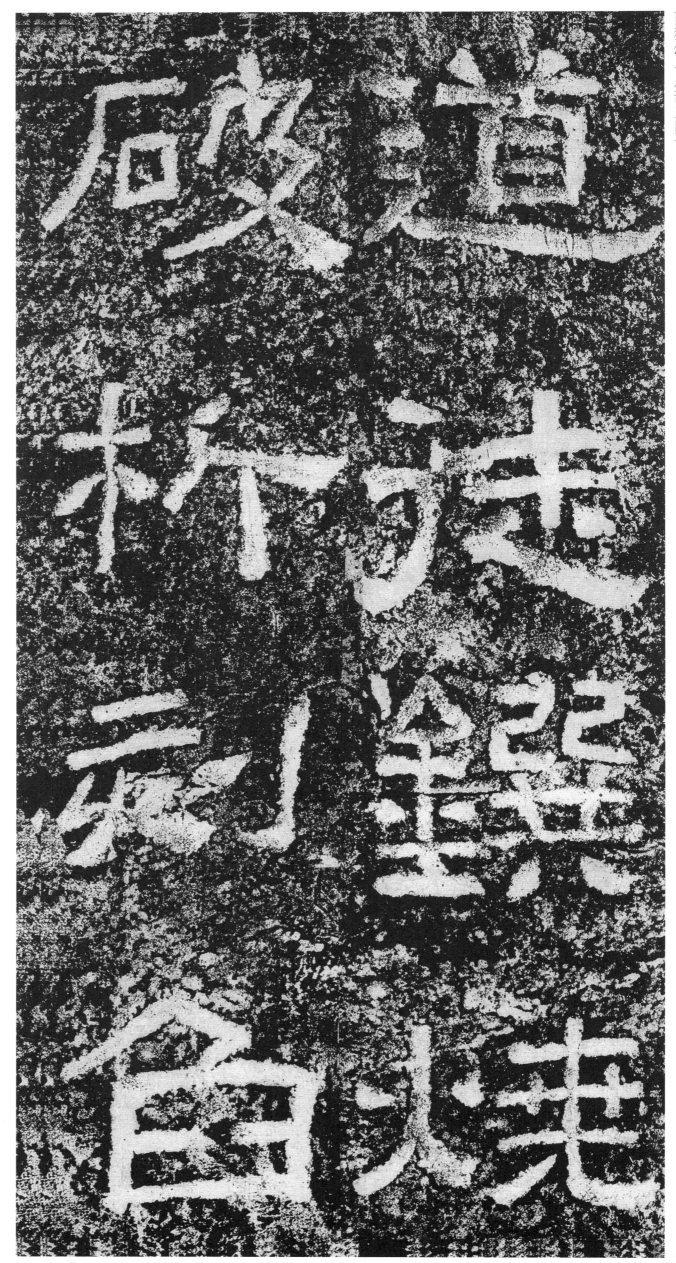

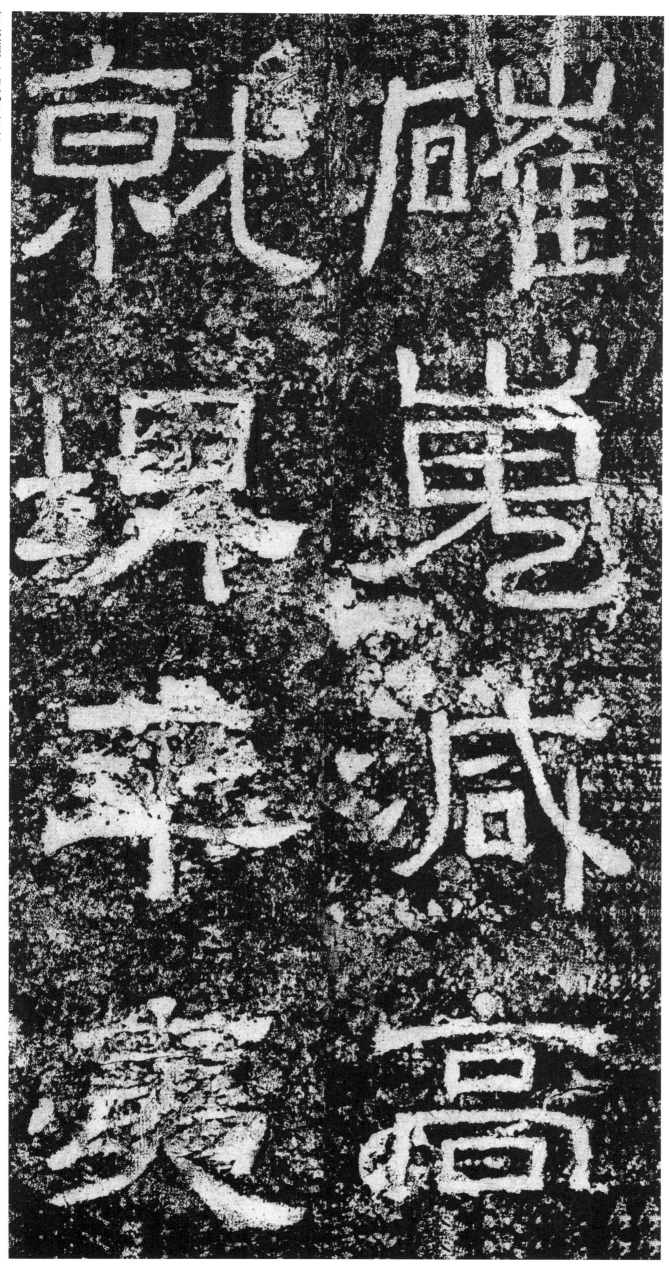

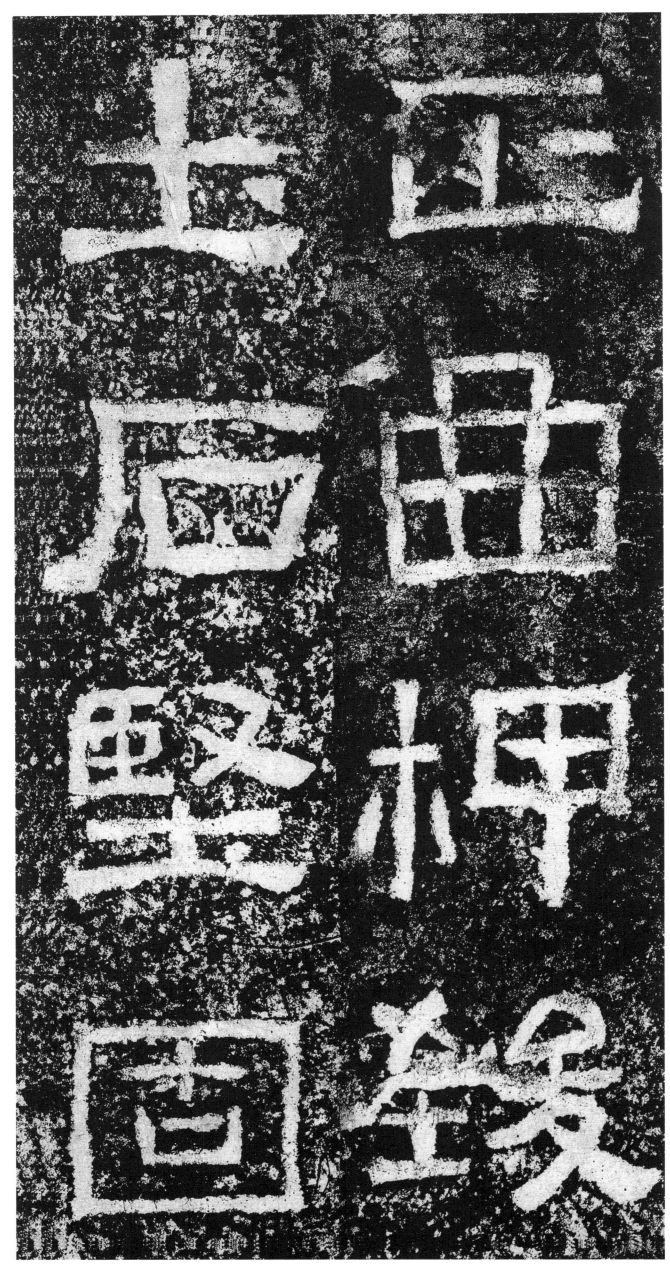

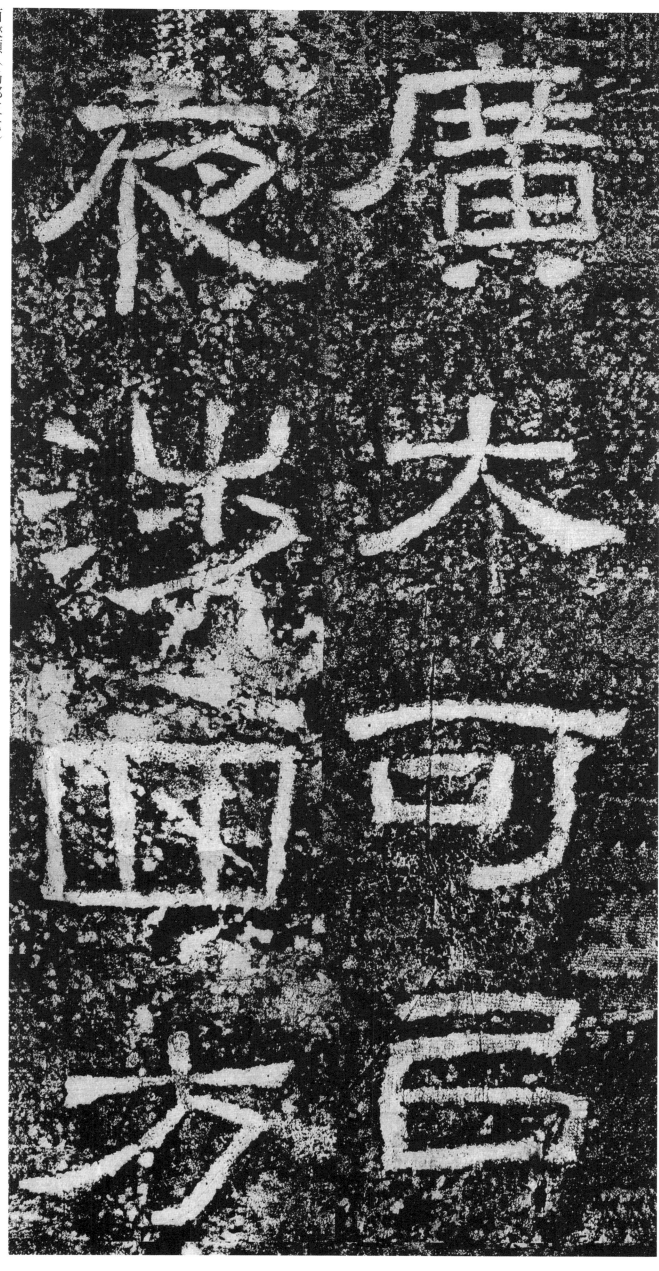

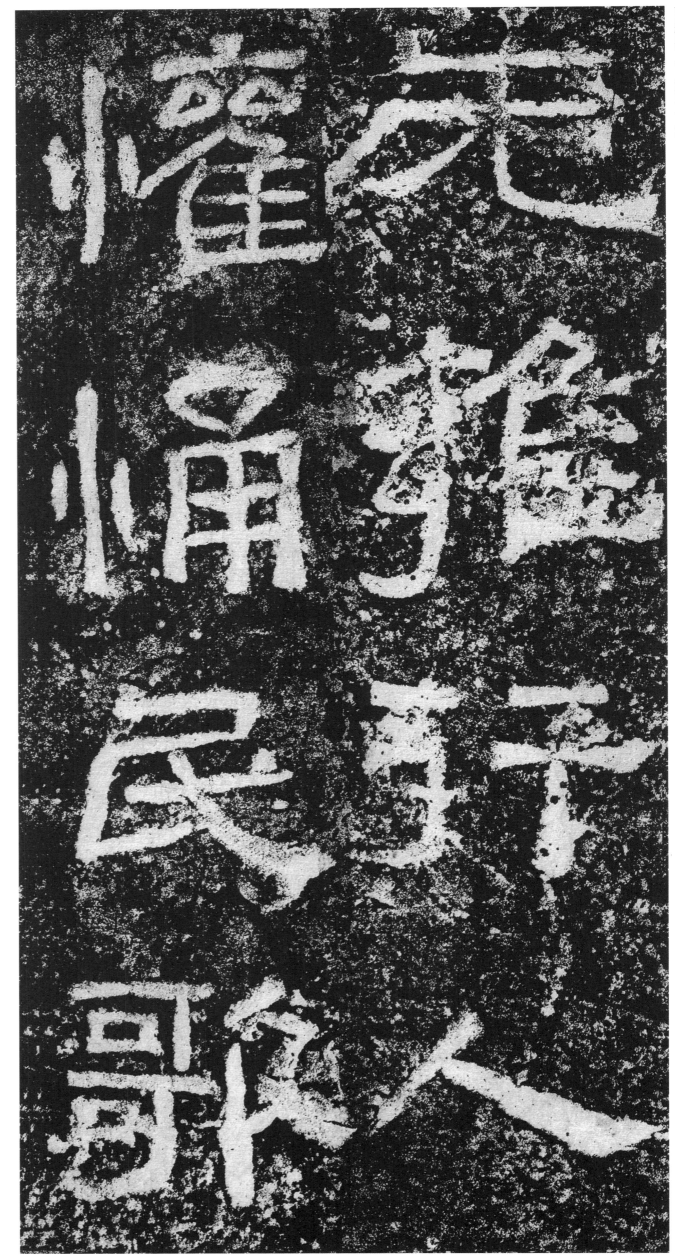

完
懷雀
雍
惆開
民
年
歌人

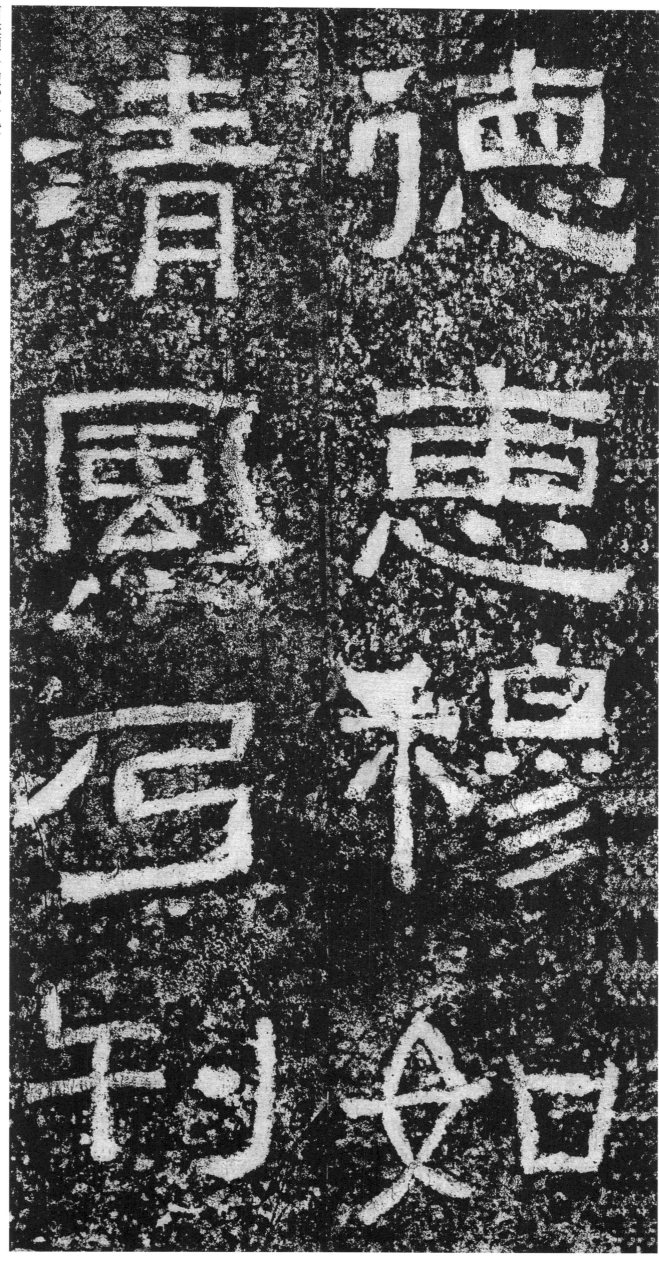

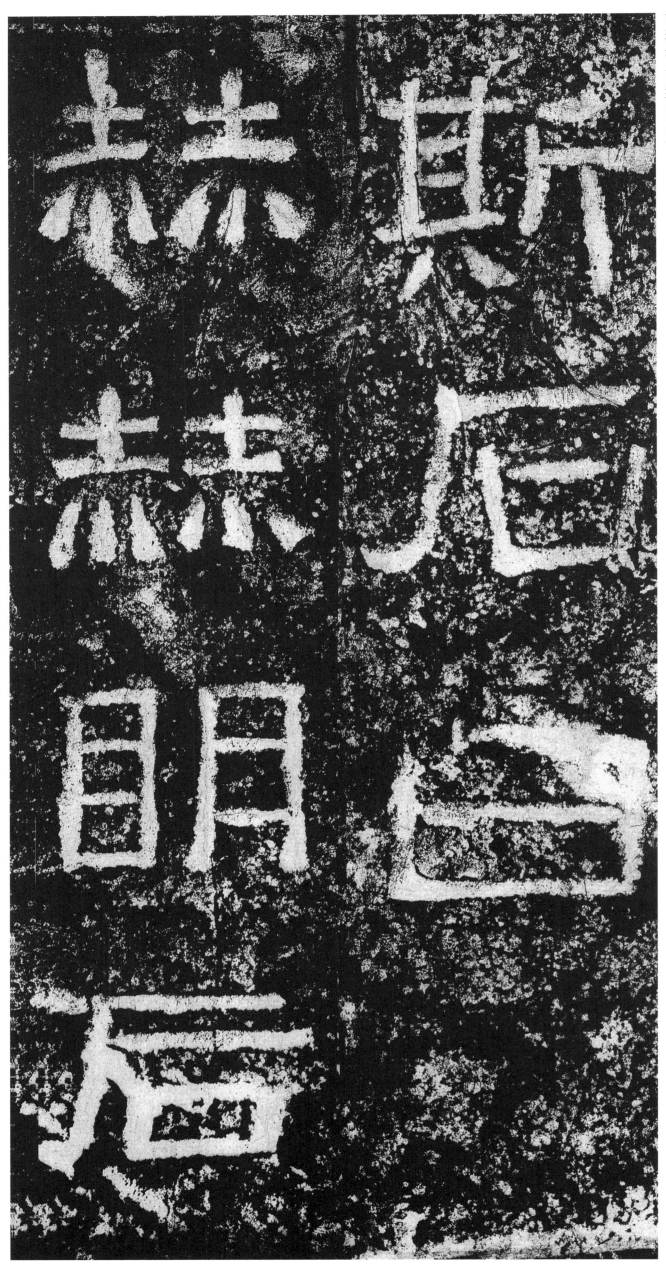

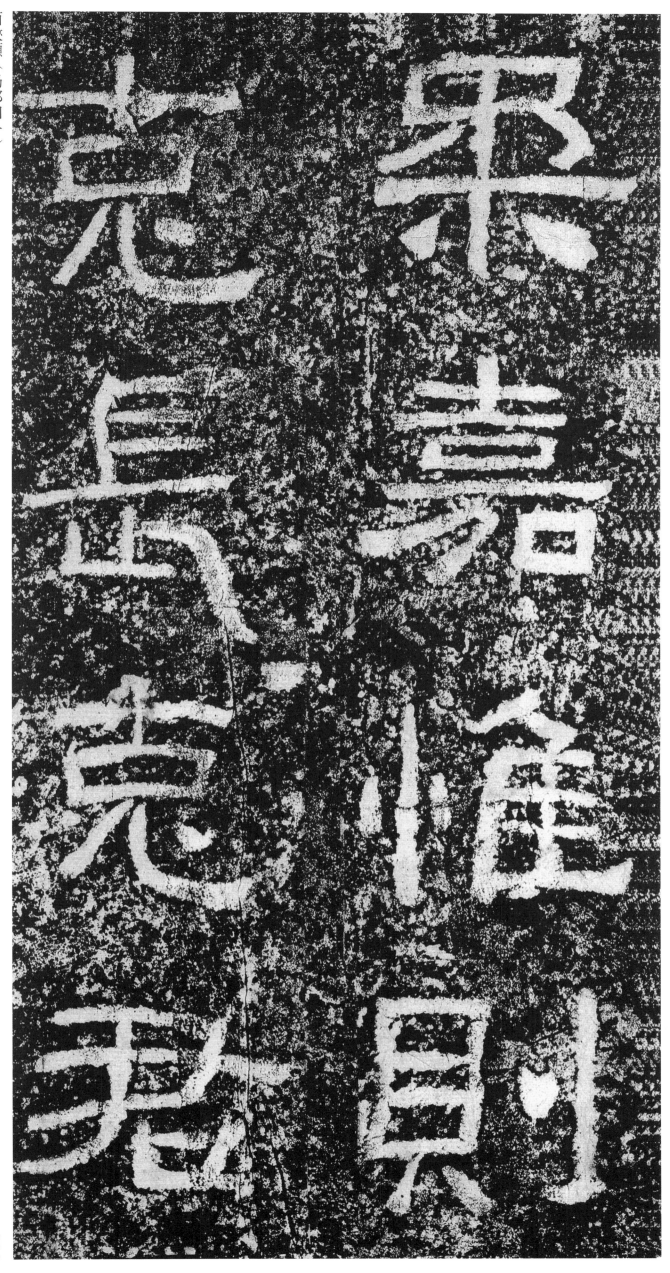

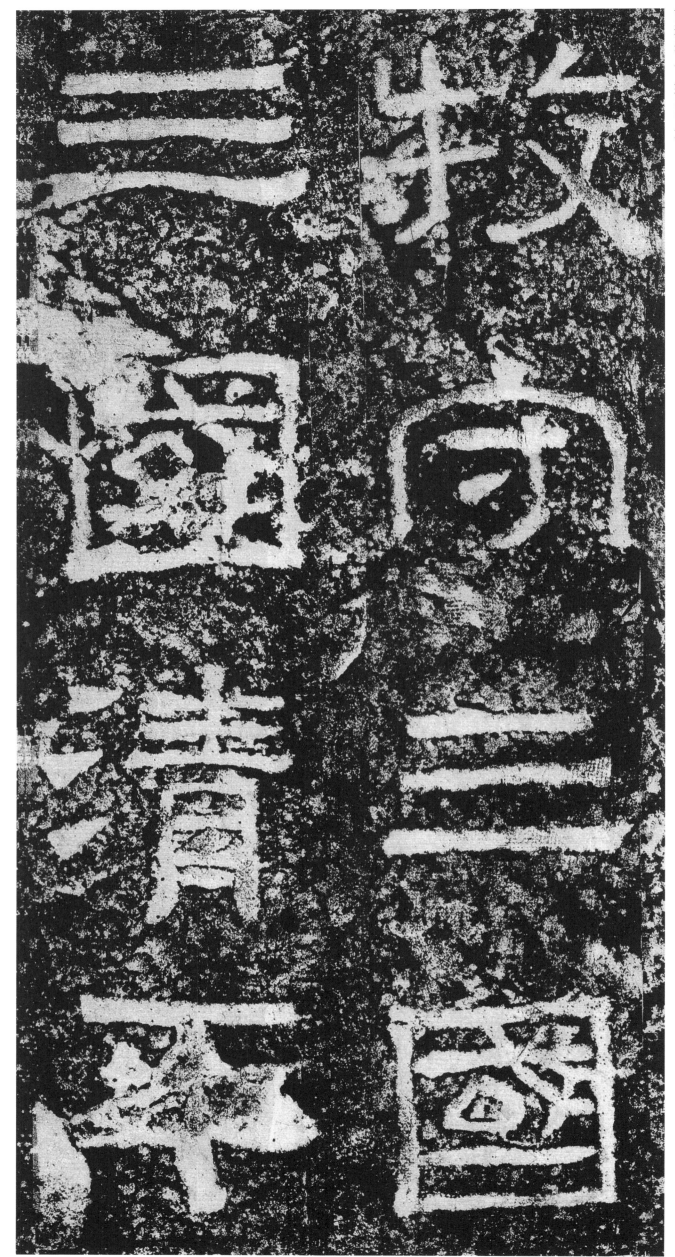

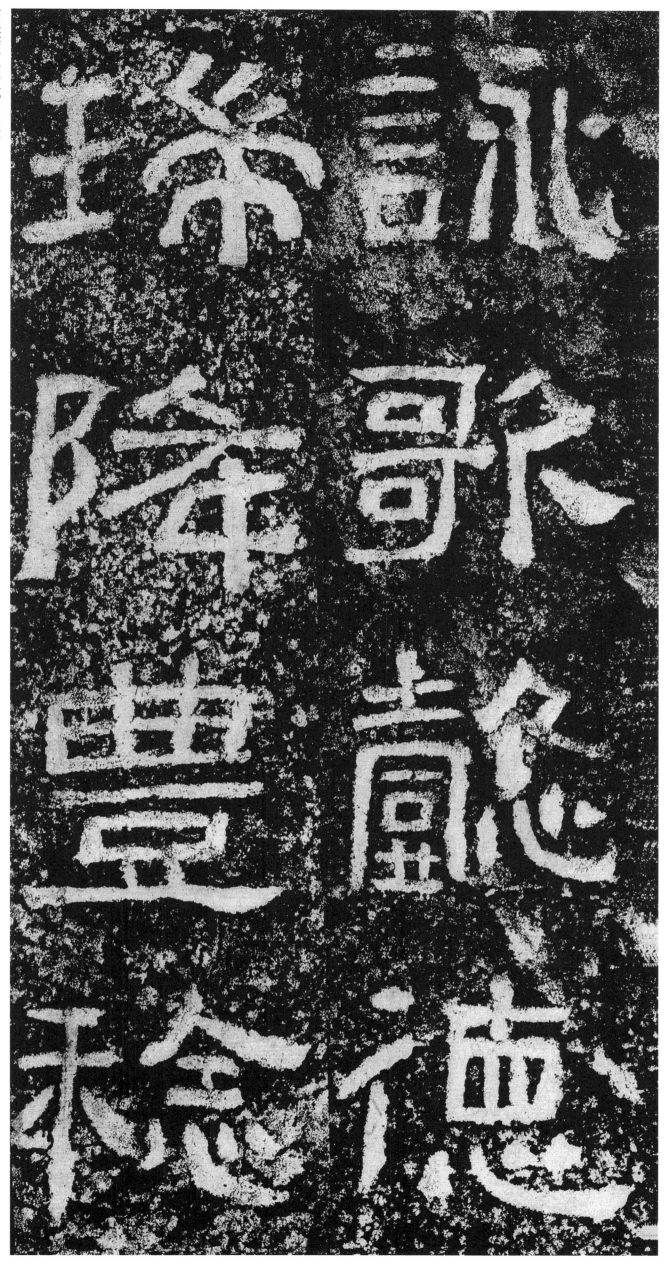

歌隆基

訟流

豐恩熙龍

德隆瑞

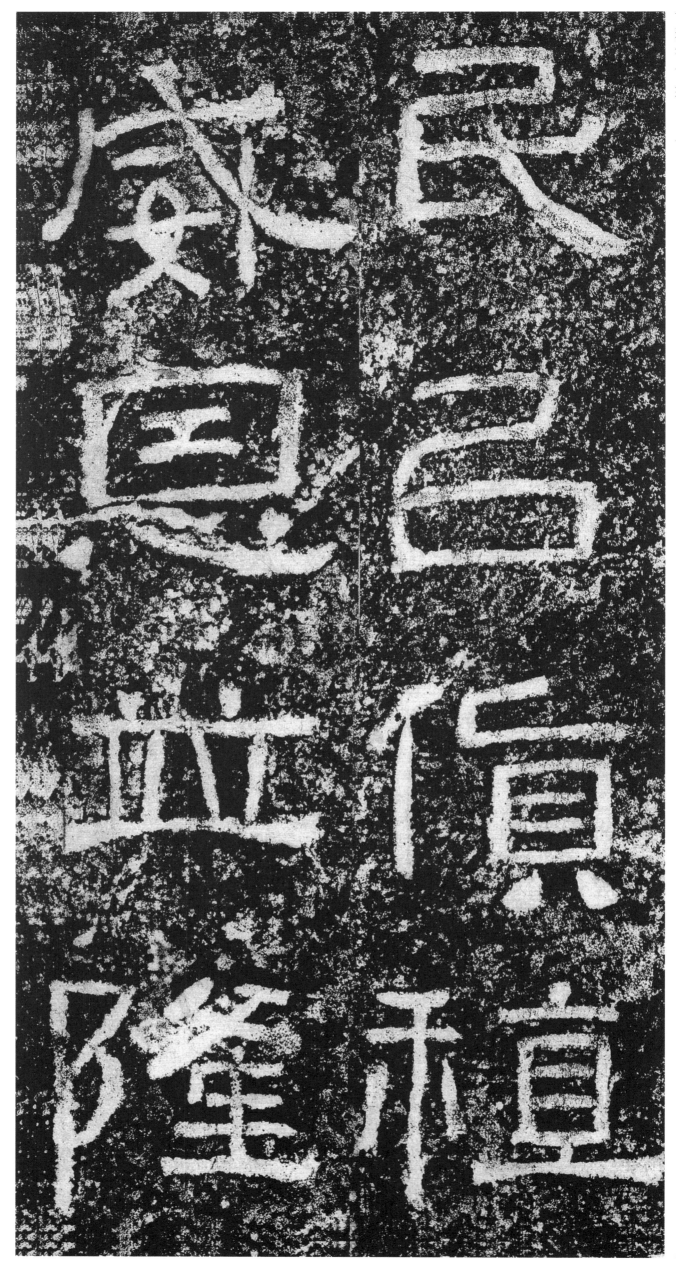

良
咸邑
盛堂偵
隆植

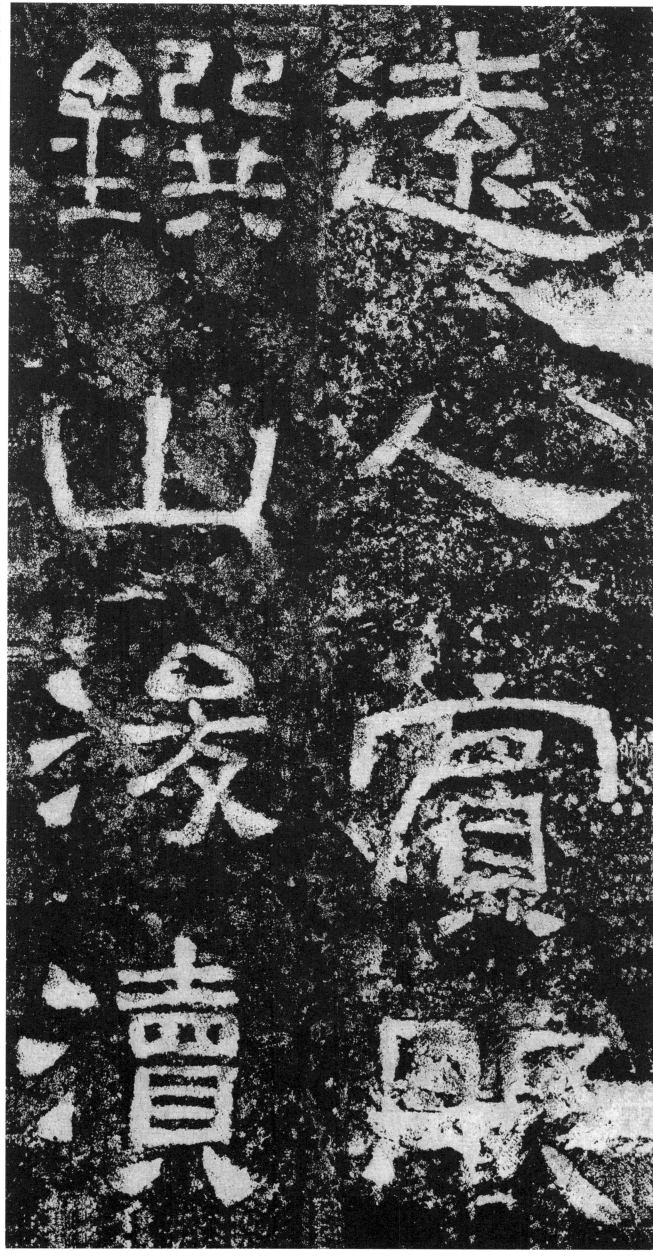

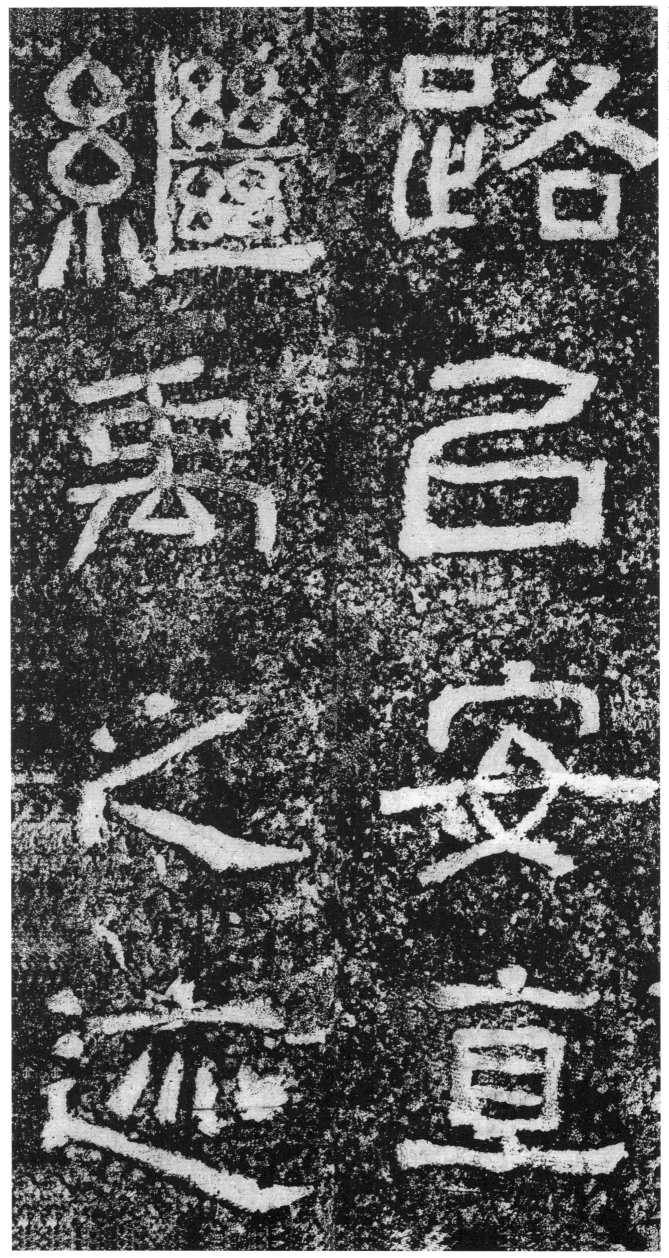

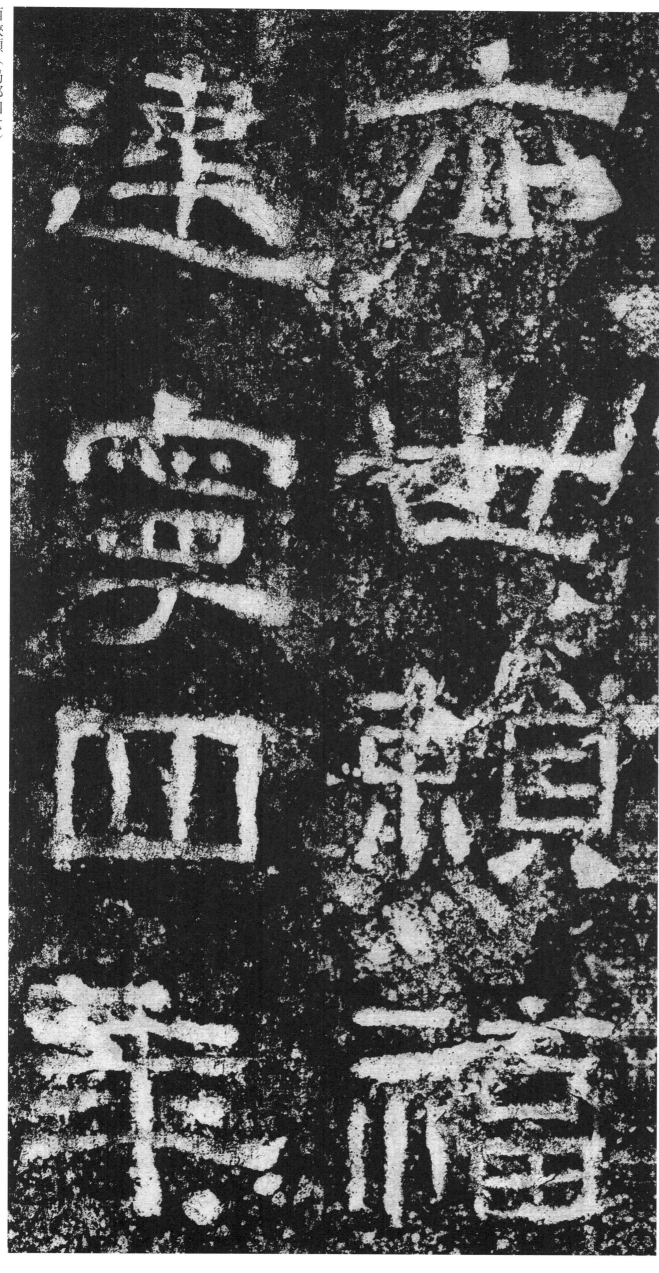

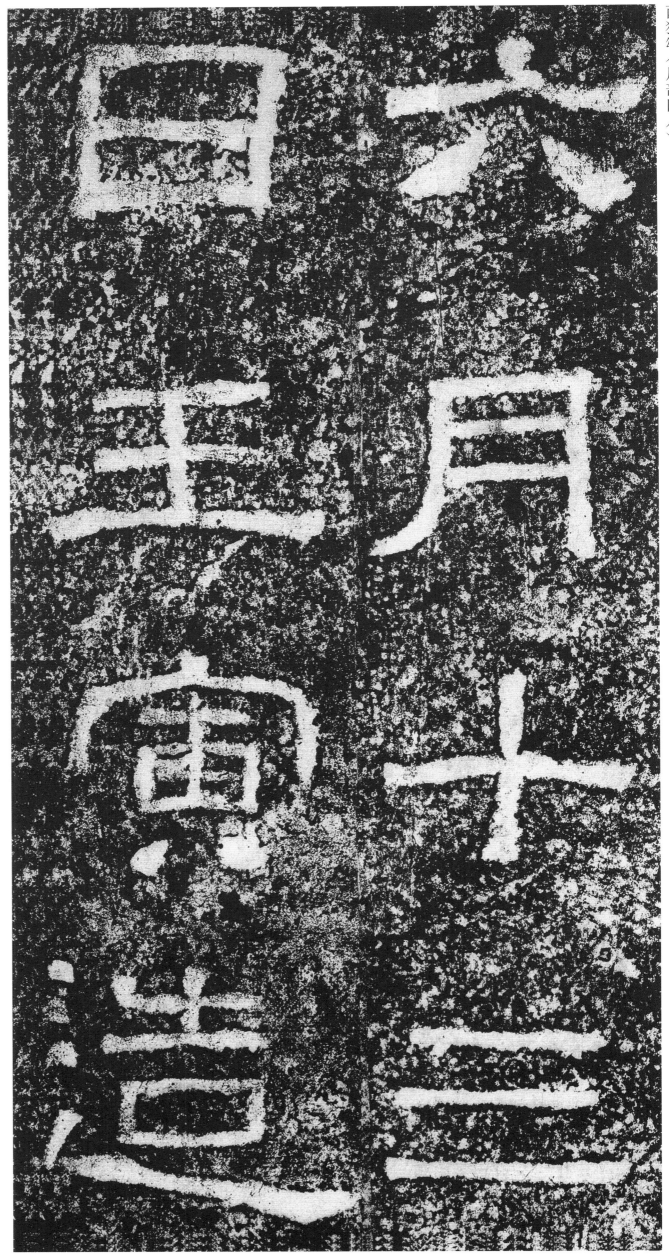